U0024823

一次上手的
重機露營手冊

TOP RIDER

流行騎士系列叢書

INDEX 目錄

露營旅行

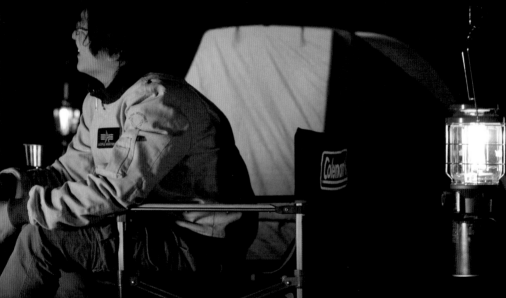

GO TO CAMP TOURING!!

許多人都有「自己也想試試看」的念頭
但是正當要開始露營旅行時，
卻因行李承載、帳篷搭設、野外料理等許多不安要素
最終還是打消這個念頭，為了抹去這些不安感
就來介紹各種可以享受露營旅行的方法！

今年一定要
騎著愛車

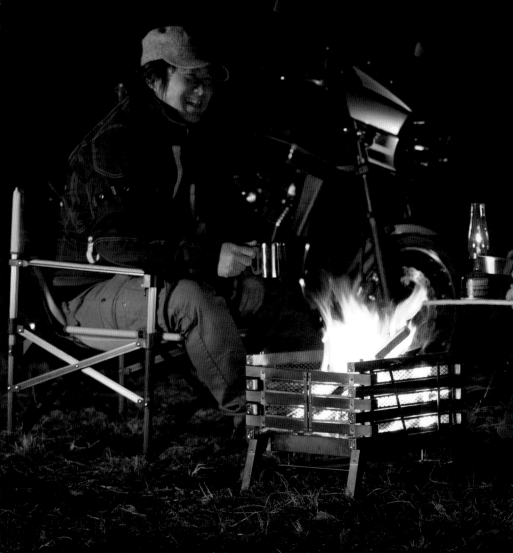

等著你的是完全解放的快感

前往可以解放身心的露營旅行吧

摩托車，不單只是為了前往目的地的交通工具露營，不單只是為了在野外度過一晚的活動在這兩種組合的相乘效應下將會帶給我們平常體會不到的無比樂趣

可以不斷感受風所帶來的舒暢感

　　一邊穿過清新的風，我們一邊騎著摩托車奔馳，我所騎乘的 MOTO GUZZI V7 special 的後置物架上載滿著行李，操縱的感覺也和往常有點不太一樣，不過像這樣「可有可無的小事」只要停下摩托車眺望遠方，便全部拋諸於腦後了。

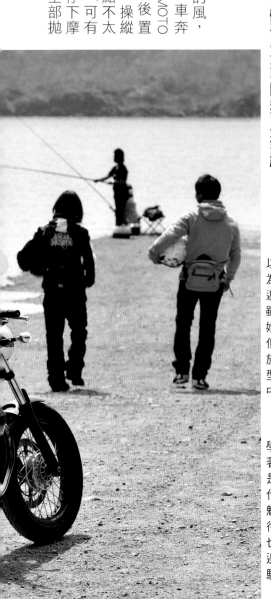

采女 華

以 HANA 的藝名廣為人知的摩托車旅遊騎士采女小姐，雖然是個喜歡都會娛樂的橫浜女性，但也是享受摩托車旅遊與露營的戶外型女孩，最近正熱中於吊鱸魚！

高橋 剛

學生時期曾有過背著帳篷登山的經驗，是個野外活動型的作家，「摩托車的魅力就在於能一直待在外面」，今天也將這句話掛在嘴邊並乘著風到處奔馳

「不過就只是待在郊外而已，但也讓人覺得全身舒暢呢⋯⋯」小華一邊在 CB1100EX 的旁邊說著，一邊伸著懶腰。雖然只是少許的言語，卻也傳達出了她想表達的意思，在這個季節，光是走出室內，只要置身於郊外便能讓人感到非常舒服，更何況我們是騎著摩托車要去露營，能像這樣在戶外和大自然做親密的接觸，真的是一件很幸福的事情。

我跟小華要前往的是富士五湖之一的西湖，在那附近有一個完整設備的露營場，而且離東京都心也不是說很遠，就算是要去露營，也只需要帶上摩托車所能裝載的少量行李即可。也就是所謂的短程旅行＆簡易露營，帶著輕鬆且高昂的心情，在輕快的氣氛中出發。

從容自在的內心
自然浮出的笑容

當抵達露營場地後，卸下行李時，內心頓時出現了「我們竟然裝了這麼多的東西」的想法，對於摩托車的承載能力感到相當意外。這些東西，都是要在野外生活所需的最低限度的物品。

「露營的好處就是，不需要太在意「小事情」小華笑著說道。「平常總是會在意一些奇怪的事情，像是當飲料上面看到若隱若現的灰塵就在說『這不能喝了啦～！』，可是一旦換成露營，就反而不去在意那些小事情了，只不過就是一點點的灰塵，根本不會放在心上呢。」

一邊搭設帳篷、一邊享受著露營樂趣的小華，樣子看起來比平時要稍微

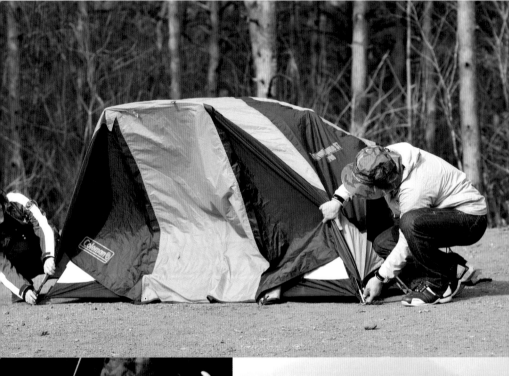

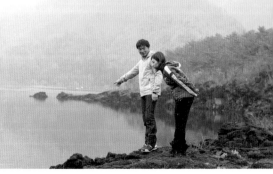

來的可靠些，能夠海涵所有事物的從容內心，帶出了她真正的笑容，讓我覺得這是個很美好的時光。

話說回來，從騎上摩托車的那一刻開始，就不會去在意小事情了，雖然騎乘時需要纖細的操作，不過當在下雨時身體被淋濕、暴露在車輛的廢氣下、全身穿滿安全裝備時，亦或是太陽下山時氣候忽然變冷、太陽爬起時又會變熱……等等，如同小華所說的，大部分的事都不會去在意了。

露營也是差不多的情況，雖然說裝備年年都在進步、越來越好操作使用，可是與日常生活比較起來，依舊是非常不方便，不過對於我們這些摩托車騎士而言，還是有著能享受這些事物的心情。

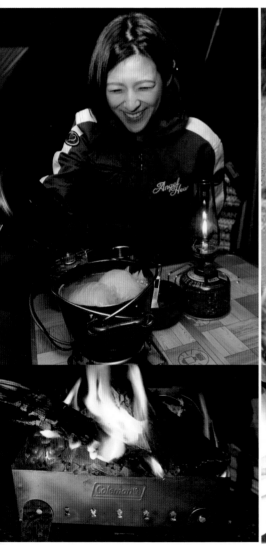

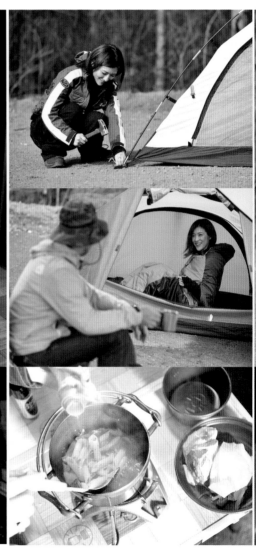

任何人為了生存
必須具備的精神

當天色還很明亮時，小華非常快樂地四處活動，令人難以置信她在家中都只在玩智慧型手機而已，但是當太陽下山後，四周完全被漆黑所包圍時，小華如同變了個人似地非常含蓄。

夜晚的森林與白天般截然不同，異常地寂靜，在搖晃的橙色營火與提燈所散發出銳利的黃光可及的範圍，和被黑暗吞沒的遠方之間的差距非常大，充滿了與自己完全不同的生物氣息。對黑暗存有畏懼之心，是人類自古以來便具備的自然情感，所以對於想倚偎至光亮處小華的心境，我也是非常能夠理解的。

「雖然有點不安，

GHT

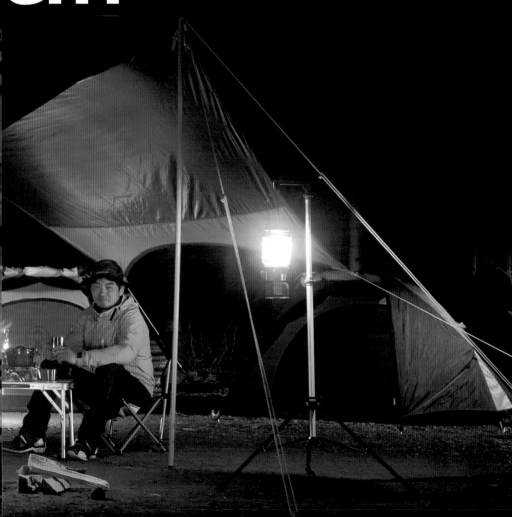

但我想這種經驗應該也是非常寶貴的。別看我這個樣子，其實我常常去煩惱一些無可奈何的事，然後開始為自己內心蒙上一層迷霧，不過只要一騎上摩托車後，那些迷霧便自然地消散的無影無蹤。也因此每當身體有些不舒服或是情緒低落的時候，只要一騎上摩托車就會清爽多了。」

露營的夜晚，神經自然地敏銳到就連對營火燃燒的聲音都會產生反應，與騎車時所得到的動態集中感不同，這是打從自身體內部靜靜提升的集中感。我與小華之間的會話也在不自覺間漸漸地變成輕聲細語，一點一滴地互相訴說著人生的各種經歷。

FOREST AT NI

在寂靜森林的黑暗當中
我們就只是凝視著營火

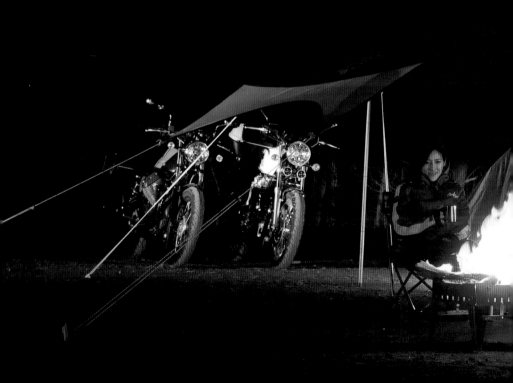

入門講座

現在最夯的摩托車樂趣

發下宏願「今年一定要去騎乘露營」
心中雖有許多不安
卻又想嘗試在大自然中渡過自由、特別的時光
騎乘露營是什麼樣的感覺呢？
本回就特地為想要騎乘露營的騎士們
準備多樣化的入門範例
只要照著做就可以順利享受露營樂趣

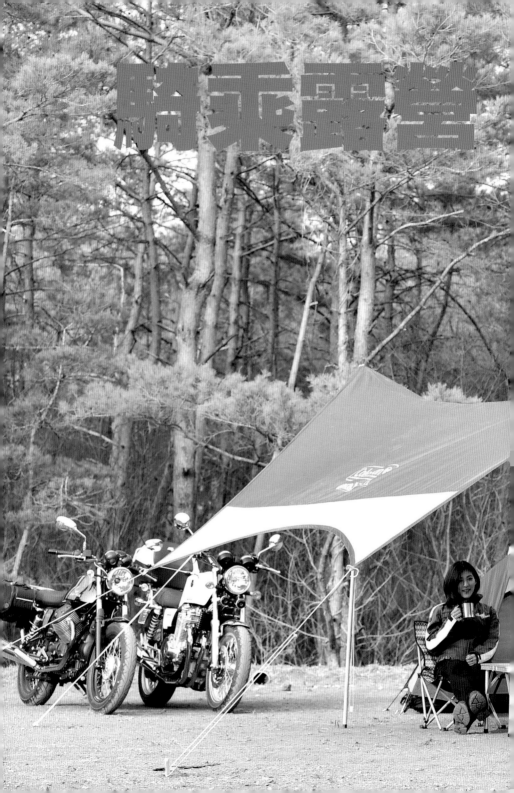

從案例找尋屬於自己的風格
參考達人的露營範例

在多次露營之後，騎士們會開始講究露營品質
在克服各式各樣的失敗後，最後得出屬於自己的露營方式
本章就介紹歷經各種經驗的達人，並且詳細解說其風格

露營就是帶著笑臉回家
說出「實在太有趣了」

「必須要把行李壓縮到最小」、「一定得好好弄一頓飯吃」，像這樣自己把難度升高的人應該不少，不過露營其實是相當單純的活動。

我自己會優先選擇方便紮營的帳篷和每個季節都通用的睡袋，然後依照自己的心情來考慮要採用攜帶最少裝備的簡單露營還是帶著許多道具的豪華露營，這次因為是騎著有行李廂的 GS 來露營，所以還特別帶了在夜晚可以享受營火的道具，不管是選用哪一種露營方式，最重要的是如何正確的使用道具，以及安穩且確實的行李堆放法等「安全」露營要訣，這些都是可以帶著笑臉回家的重要秘訣。

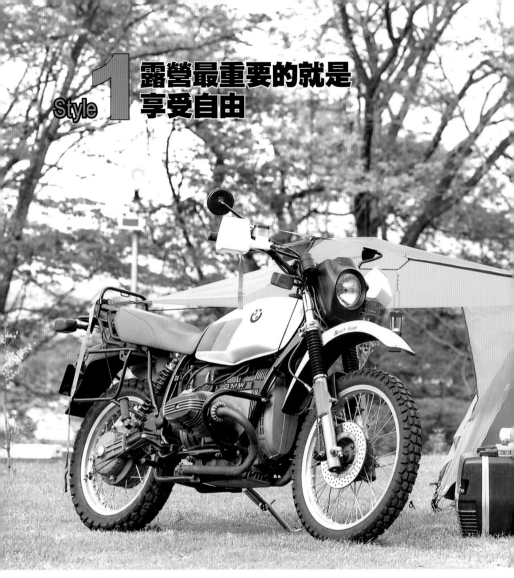

Style **1** 露營最重要的就是享受自由

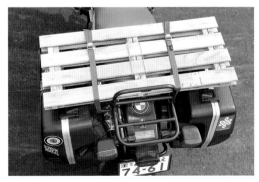

利用棧板當作平台
提升乘載性能

利用兩片木頭棧板結合起來，用兩條具有鉤子的束帶固定在後座上就是一個後車架了，大幅提升乘載性

這些是基本道具

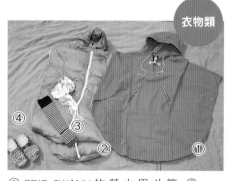

衣物類

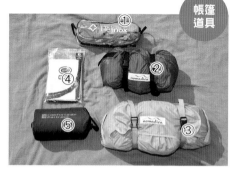

帳篷道具

①GRIP SWANY 的營火用斗篷 ②tent-Mark DESIGNS×nomadica 兩組式睡袋中可以穿著到處走的內襯,外頭再套上①的話在生營火的夜晚就會相當暖活 ③接下來的季節袖套可是防止曬傷的必要道具 ④舒適的小拖鞋

①Helinox「chair one camo」 ②tent-Mark DESIGNS×nomadica 兩組式睡袋 ③ent-Mark DESIGNS×nomadica 旅遊用帳篷 ④鋪在地面上隔絕寒氣的床單 ⑤ISUKA 的睡墊

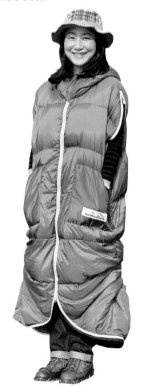

這個超溫暖
大推薦

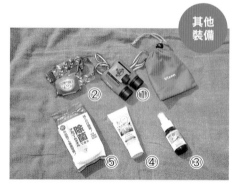

其他裝備

①望遠鏡可以讓自己更接近大自然 ②燈光柔和的頭燈 ③天然的除蟲噴霧劑 ④防止手背曬傷的防曬乳 ⑤含有酒精的除菌濕紙巾

可以兼當外套的兩用睡袋

兩件式的睡袋,內襯在肩膀和腳的部分都有拉鍊可以打開,讓手腳伸出,可以直接穿著到處走動,晚上要出帳篷的時候也不用換衣服,全身暖呼呼

這些是基本道具

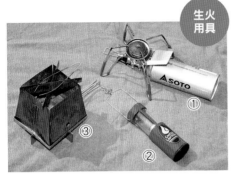

生火用具

① SOTO「ST-310」+專用輔助工具，使用卡式瓦斯爐的瓦斯，收納所需空間不大 ② 燈光柔和優美以及安靜是最大魅力的蠟燭燈台 ③生營火時使用的容器，以優秀的燃燒效率著名，只要有落葉等自然燃料就能升起營火

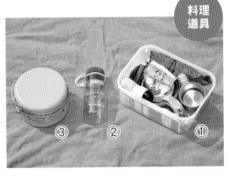

料理道具

①器皿、餐具、調味料、砧板、茶葉等小東西整齊收納在可以密封的容器裡 ②罐型的攜帶容器除了裝水之外，還能放乾麵、咖啡豆，算是相當便利的法寶 ③有塗過氟，不易沾黏的鍋子和平底鍋

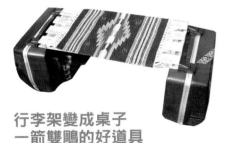

誰都不會想到這個是垃圾袋

直接把垃圾袋放在地上不僅難看，連味道也讓人難以忍受，為此特地找了很久才找到一個美觀的攜帶型垃圾箱

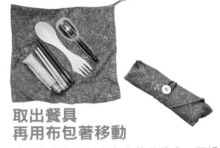

取出餐具再用布包著移動

雖然許多餐具都有各自的收納盒，不過把餐具從收納盒中取出再用布或是手帕包起來，就能大幅節省空間

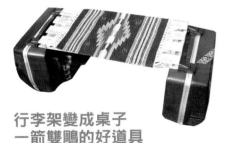

行李架變成桌子一箭雙鵰的好道具

把自製的行李架放在行李箱上，馬上變身成桌子了，而且和愛用的椅子高度剛剛好喔

側柱用橡膠板

露營地會有著各式各樣的地面，為了不要側柱在停車時陷入泥土裡，有必要準備一塊橡膠板

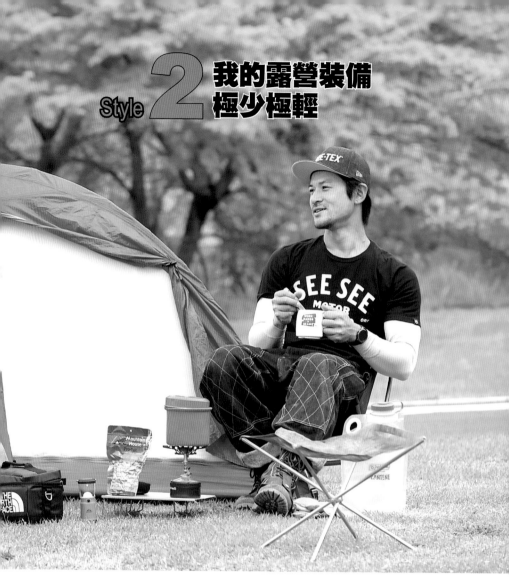

Style 2 我的露營裝備 極少極輕

為了越野性能著想 用品選擇超輕量化

　　輕量化的裝備，就不會損及 SEROW 的機動性和越野性能，最近對於裝備輕量化的要求程度也越來越高，不過畢竟還是騎乘露營，摩托車的積載能力還是比腳踏車來得高，所以多帶了點裝備，輕鬆享受在大自然中閱讀的樂趣就是我露營的方式。

　　可以拿來塞衣服的防水袋也是選擇超輕量化的產品，美國幾個大牌子在輕量化方面都是選用薄且強韌的材質，至於睡覺用的帳篷、睡袋、睡墊等主要還是選擇登山用的產品，重量大約 3kg。騎在未鋪設的路段上，帶著一點露營道具在山裡面野宿，對於喜歡流浪的人來說可是千金不換的樂趣。

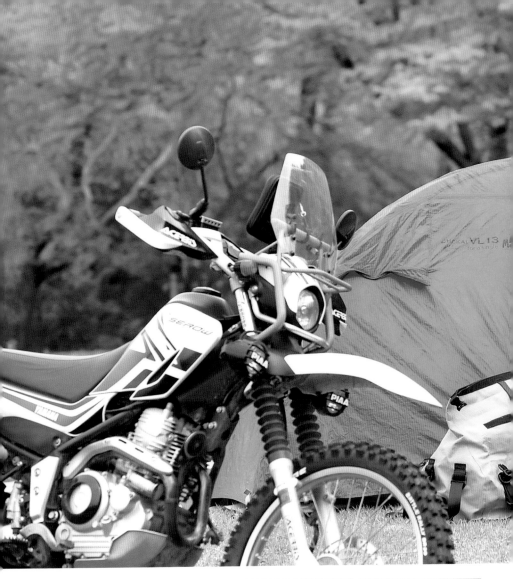

輕量化鍋具

採用鋁合金材質的鍋具最適合想要
輕量化的人使用，價格也比較親
民，同樣輕量化的材質還有鈦合
金，價格就較為昂貴

這些是基本道具

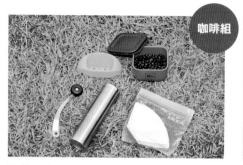

咖啡組

露營一定要喝一杯咖啡，銀色的罐子是日本製的磨豆器，在 ikea 買的夾鏈袋中放入濾紙，綠色的東西是一杯分的量杯

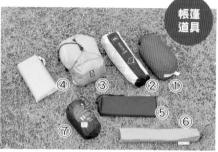

帳篷道具

①帳篷 ②美國戶外用品店購買的椅子 ③蚊帳組 ④專用地墊 ⑤ SOTO 的桌子 ⑥帳篷的骨架 ⑦鏤空的睡墊

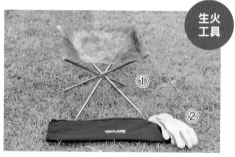

生火工具

①簡易的生火台，重量只有 490g，可以輕鬆處理燒過的煤炭 ②黃色的手套已經使用過好幾年，也可以直接戴著騎車上路

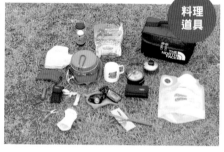

料理道具

NORTH FACE 的相機包和水瓶、SOTO 的防風火爐、DINEX 的杯子、炊具、LED 燈、小刀、台灣買的筷子、頭燈等等

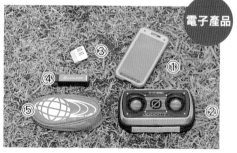

電子產品

①新世代低頭族不可或缺的手機 ④行動電源 ⑤裝電子用品的防水小包包 ②有線喇叭

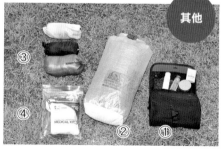

其他

①放牙刷牙膏的黑色化妝包 ②綠色的透明防水袋 ③兩件式雨衣和防寒用的 T 恤 ④放有醫藥包的防水夾鏈袋

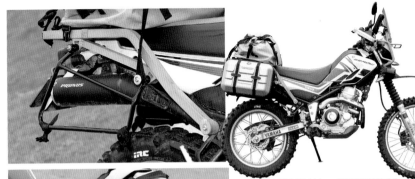

YAMAHA　SEROW250

行李架起到
極大的幫助效果

在 SEROW250 後面加裝行李架，左右各裝一個行李箱（20L）和一個防水包包（40L）總計容量共80L

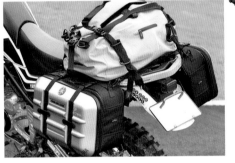

輕量睡墊

美國品牌的鏤空睡墊，這不是放在睡袋外面，而是塞在裡面，是一種全新的設計概念，而且重量只有少少的 279g

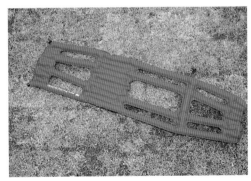

輕量化椅子

美國戶外用品大廠 REI 的全新產品，座面採用網狀編織布，DAC 的骨架，極度輕量化的產品，要價美金 69 塊

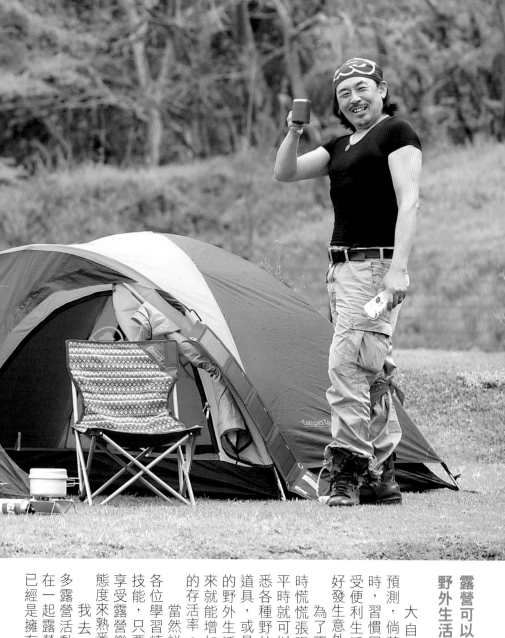

露營可以快樂的學習
野外生活技能

　　大自然的災害無法預測，倘若不幸發生意外時，習慣居住在市區，享受便利生活的各位已經做好發生意外的準備了嗎？

　　為了不要在意外降臨時慌慌張張、手忙腳亂，平時就可以利用露營來熟悉各種野外生活會用到的道具，或是練習一些基礎的野外生活技能。這樣一來就能增加在野外生活時的存活率。

　　當然說這些並不是要各位學習精深的野外求生技能，只要用追求舒適、享受露營樂趣的慢活悠遊態度來熟悉就可以了。

　　我去年就主辦過許多露營活動，活動中聚集在一起露營的人裡面有些已經是擁有專業級水準的

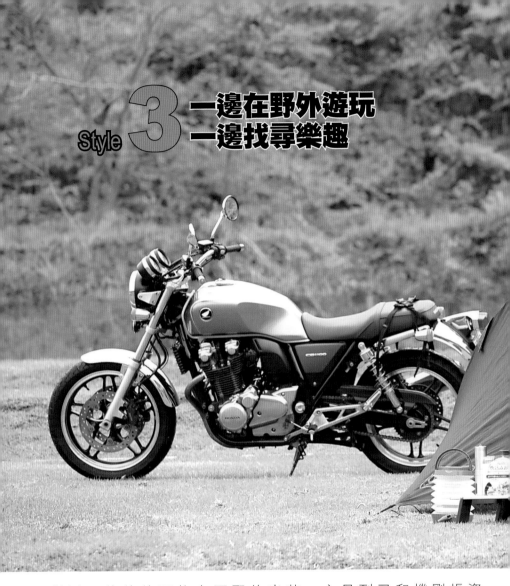

Style 3 一邊在野外遊玩 一邊找尋樂趣

資深老手，也有第一次搭帳篷的初學者，而初學者剛好可以藉著當時活動的機會觀察露營老手的技巧和使用道具，吸收充實自己不足的知識，訓練自己到可以隨心所欲地應用道具，並且嘗試各種不同的方式。

而且露營的風格五花八門，有的喜歡野炊煮出一道道美味的佳餚，有的人喜歡生火和三五好友聚在一起談天說地，看看不同風格的露營方式，也有助於找到自己喜歡的風格，再加上露營用品千奇百怪，也能藉此了解不同的道具，找尋最適合自己的裝備，架構出自己獨特的風格。

露營其實就是愉快的避難訓練，大家一起來快樂地享受戶外生活，學習野外求生的技能吧。

這些是基本道具

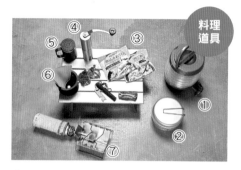

①複合式水壺 ②鋁合金鍋具 ③微波米飯 ④ E-PRANCE 手動磨豆機 ⑤有蓋子的咖啡壺 ⑥咖啡濾紙 ⑦ SOTO G'z G-STOVE STG-10

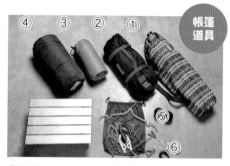

①整組 COLEMAN 帳篷 ④ BUNDOK 的夏季用信封型睡袋 ⑤ POWER POSITION BALL ⑥可折疊衣架、小型衣架以及 S 鉤 ⑦鋁製小餐桌

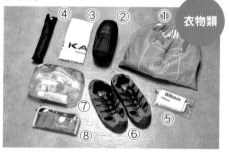

①替換用的貼身衣物 ② UNIQLO 的羽絨外套，體積極小 ③毛巾 ④摺疊傘 ⑤遇到讀者時可以發放的 BIKEJIN 貼紙 ⑥在露營地穿得輕便鞋 ⑦盥洗用品 8 自製醫療箱

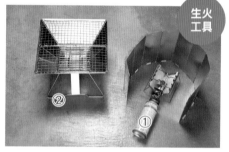

①如果有風的話會讓生火器具用起來很麻煩，還會增加油耗，所以只要有擋風板就能解決問題了，我選擇的是 10 片組合的防風板，連生營火的台子都能使用

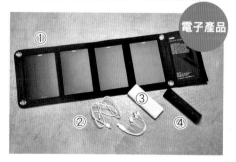

①在電力相當重要的時代，太陽能充電板可說是非常好用的道具 ② USB 線 ③行動電源

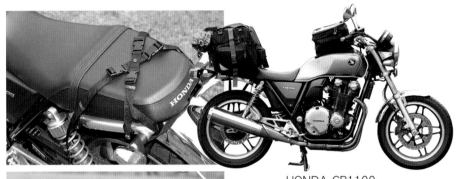

HONDA CB1100

摩托車的行李
重點在容量和簡便

現在騎乘露營的時候都只用 MOTO FIZZ 的大型旅遊包,除了容量大以外,有需要的時候還能增大空間,相當值得信賴,裝在車上也非常牢固

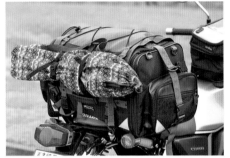

體積小又舒適

出外取材時一定會帶的就是這個 POWER POSITION BALL 按摩球,體積雖然小,但卻很舒服,不論是脖子、腰、背、腳、臀部,只要放著就能按摩舒緩痠痛

替自己和他人設想

直視頭燈的亮光會過於炫亮令眼睛不舒服,這一款頭燈的光線柔和,不會刺眼,也不會影響別人

第一次選擇裝備無所適從的話就照著買吧

達人傳授帳棚選擇方式

好想去騎乘露營，那麼首先得準備好道具
但市面上有著各式各樣的露營配備，光是選擇就要頭暈腦脹了
因此這邊就來傳授配合需求選擇帳篷的訣竅

1

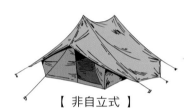

【 非自立式 】

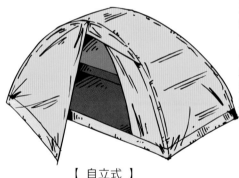

【 自立式 】

只要組合完成就會變立體

自立型款式使用較方便

非自立型的款式中有許多特別的形狀，有些款式出乎意料的輕、但必須在地上打進錨釘才有辦法設營，也就是必須選擇合適的地面，但是自立型的帳篷只要將骨架組合起來穿過帳篷就可以了，在不能打錨釘的地方也可以紮營，就這點來看，不用選擇地面的自立型就相當便利。

2

春～秋都想使用的話

內襯要選保暖的材質

帳篷的內襯有許多種材質，有如同一片塑膠布，也有網狀編織的款式，另外也有兩種材質的複合款，如果只在夏天的平地上使用時，選購網狀編織的材質倒是無妨，但如果從春天到秋天都想出門露營的話，最好還是選用保暖性較好的尼龍材質。

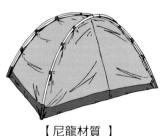

【 尼龍材質 】

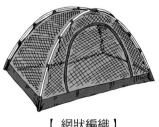

【 網狀編織 】

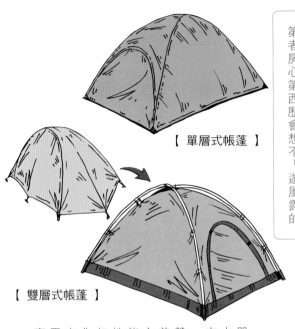

【 單層式帳蓬 】

【 雙層式帳蓬 】

第一次選購帳篷的初學者一定會弄得像在選購房子一樣過於謹慎小心，雖然可以理解踏出第一步時總會令人東想西想，但是隨著重機資歷的增長，旅遊風格也會改變，與其想著將來想用什麼方式來露營，不如將思考方式換成「現在想做什麼樣的旅遊」，配合當下的旅遊風格，打算長期或短期露營等各項考量來選購的話最不容易出錯。

就選用雙層式營帳

防止蓬內水氣蒸溽

雙層式營帳有分內襯（帳篷本體）和防雨布（讓雨順勢滑落），是一種兩層構造的帳篷，單層式帳蓬則是使用防水透濕的材質做成帳蓬本體，外面不會在套上一層防雨布，單層式的營帳會因為內、外溫度差的關係結露水，除此之外，帳蓬表面的潑水能力下滑也會影響透濕性並讓表面容易結露，如果沒有追求極度輕量化的必要時，推薦選購露水、換氣性能也比較高的雙層式帳蓬。

行李也能放進屋內
推薦使用雙人帳蓬

單人用帳蓬的尺寸長度大概 200 ㎝，寬大約是 90 ～ 100 ㎝，雙人用的帳蓬長度一樣落在 200 ㎝左右，但寬度大概在 130 ㎝，摩托車旅遊會攜帶比較多的行李，如果想要全部收納在帳蓬內的話，單人用的空間可能會稍嫌不夠，需要再多一個人的空間。

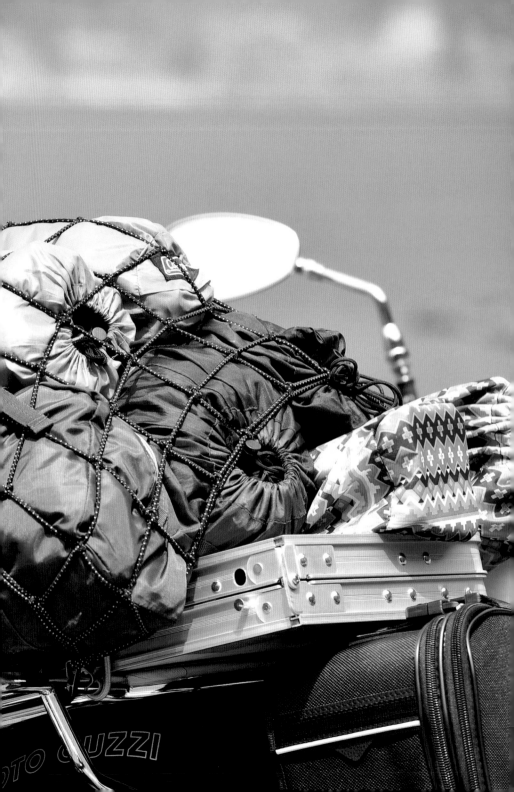

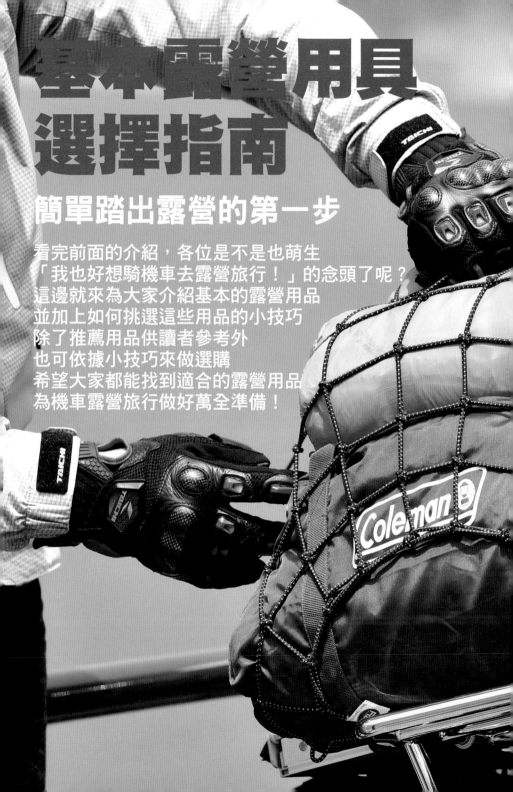

基本露營用具選擇指南

簡單踏出露營的第一步

看完前面的介紹，各位是不是也萌生
「我也好想騎機車去露營旅行！」的念頭了呢？
這邊就來為大家介紹基本的露營用品
並加上如何挑選這些用品的小技巧
除了推薦用品供讀者參考外
也可依據小技巧來做選購
希望大家都能找到適合的露營用品
為機車露營旅行做好萬全準備！

TENT |帳篷|

輕便且適合初學者搭設的簡單帳篷。主要是根據不論何處都能搭起的「自立式」、以及不挑環境的「雙層結構」等兩個要素來挑選。

雖然是有點分量的二人用帳篷，不過利於帳內整理行李，有著高居住性

1. 內帳只須設置營柱便能呈現立體狀的「自立式」帳篷
2. 只須在內帳外面覆蓋防水布，便能做出「雙層結構」的帳篷
3. 對應「春夏秋三季」用的帳篷，依據地點和環境就連冬季也可使用

RHINO
二人超輕透氣帳

重量：1.8 kg
尺寸：長 224× 前寬 130× 後寬 107× 高 114 cm

外帳使用超輕 40D 高防水尼龍布，內帳前後為超細緻網布搭配透氣防水尼龍布，全覆蓋式外帳，可增加使用空間，超輕鋁合金營柱，一體成型，搭建容易

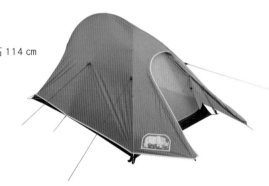

Coleman
WINDS 輕量化帳篷

重量：約 7.1 kg
內帳尺寸：約 270×240×165(h) cm
收納尺寸：約 67×22×23(h) cm

可緊湊收納的輕量素材帳篷，採40D 抗撕裂尼龍＋鋁合金營柱，專屬的縱向屋脊柱設計，可以輕易創造出寬敞的前庭

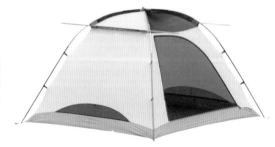

Snow peak
LB2 人 - 標準帳篷組

重量：2.6 kg（包括營柱、營釘、營繩）
收納尺寸：15×57 cm

為輕量化二人用帳篷，外帳布料採用 30D 防撕尼龍布，不僅輕盈且質地堅固，可有效降低布料撕裂問題，外帳前方帳面出入口寬闊，具優異的開放空間，可輕鬆進出

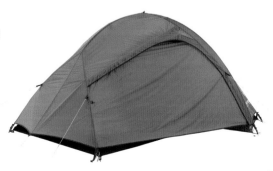

SLEEPING BAG ｜睡袋｜

一個好的睡袋可消除騎士整天活動下來的疲倦，提高睡眠品質，是一個相當重要的露營用品。

這邊為讀者挑選了一些不僅保暖，也輕便好收納的睡袋，依照自己的用途來選擇款式、性能、尺寸吧

1. 內部的填充材質以使用雖然不耐水氣但保暖性非常高且輕便的「羽絨素材」為佳
2. 「睡袋適溫等級」指的是一般成年女性不會感到寒冷，並能夠享有一夜舒適睡眠的溫度制定

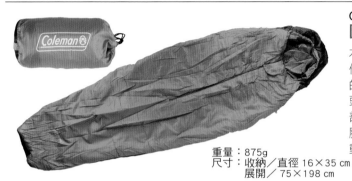

Coleman
圓錐形睡袋

木乃伊型的設計提供優越的保暖度，頭部的拉繩設計可以保持頭部的溫度，另外足部 3D 空間結構使雙腳保有舒適保暖的活動空間

重量：875g
尺寸：收納／直徑 16×35 cm
　　　展開／ 75×198 cm

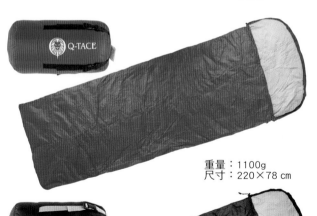

Q-TACE
旅外背包客 Pro 款（紫綠）

可以輕易壓縮方便攜帶的款式，底部可依照個人保暖需求調整，透氣的開闔，嚴選羽絨品質，柔軟舒適

重量：1100g
尺寸：220×78 cm

Q-TACE
旅外背包客 Pro 款（黑綠）

相當防風保暖的款式，帽口高彈力拉繩可輕鬆調整大小，嚴選羽絨品質，讓睡袋蓬鬆舒適、高度保暖

重量：1100g
尺寸：220×78 cm

SLEEPING MAT ｜睡墊｜

有需要打氣機打入空氣使其膨起的充氣式睡墊，也有打開氣閥後便會自動吸入空氣的型式。
以及折疊收納的折疊式睡墊等等，現代的主流款式大概就這三種

1. 尺寸隨著廠商設定有著多樣的選擇，不過基本上只要挑選符合自己身高的產品即可
2. 不論是哪種型式，都無法兼顧保暖性和攜帶性，若要不分場合且方便使用的話就選自動充氣式

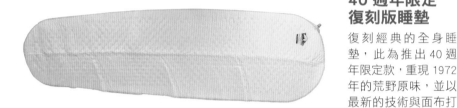

THERM-A-REST
40 週年限定
復刻版睡墊

復刻經典的全身睡墊，此為推出 40 週年限定款，重現 1972 年的荒野原味，並以最新的技術與面布打造，附尼龍外袋

重量：680g
尺寸：183×51×5 cm

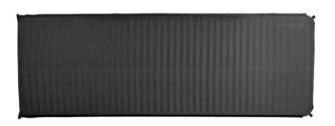

Snow peak
露營充氣睡墊
2.0ST

彈性優越的睡墊，能讓人在野外安穩入眠，將收納袋上的充氣閥裝在本體上，再以擠牙膏的方式擠壓收納袋，便可輕鬆擁有一張舒服的床

重量：1220g(含收納袋)
尺寸：193×63.5×3.8 cm

RHINO
摺疊式露營墊

特殊圓形凹凸顆粒表面，透氣、防潮、舒適耐用，凹凸顆粒設計可折疊密合，方便攜帶，觸感良好，吸水率低

重量：1220g(含收納袋)
尺寸：193×63.5×3.8 cm

COOKER ｜炊具｜

炊具雖然會隨著人數或是烹調內容而有著很大的變化，材質和尺寸也有許多選擇。

不過重機露營對於收納體積的要求較高，這邊主要選出的是能夠將不同尺寸堆疊在一起並方便攜帶的鍋具

1. 若具備能將各種不同尺寸互相堆疊在一起的設計，在攜帶上會更加便利
2. 比較常見的是導熱率佳且價格經濟的「鋁製品」，不過也有較昂貴且非常輕便的「鈦製品」

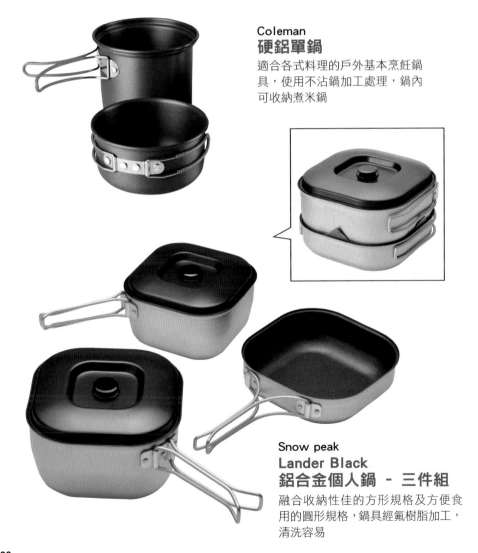

Coleman
硬鋁單鍋
適合各式料理的戶外基本烹飪鍋具，使用不沾鍋加工處理，鍋內可收納煮米鍋

Snow peak
Lander Black
鋁合金個人鍋－三件組
融合收納性佳的方形規格及方便食用的圓形規格，鍋具經氟樹脂加工，清洗容易

CUTLERY | 餐具 |

能夠拆開或折疊，減少其體積成有如手掌般大小的餐具還挺多的。
像筷子、叉子或湯匙等，種類也是應有盡有，請依照個人的喜好或食物內容來挑選吧

1. 最好是輕便且容易收納，由於不會佔行李空間，可說是非常便利
2. 餐具有附收納盒的款式在衛生或是預防餐具破損方面等也很有幫助

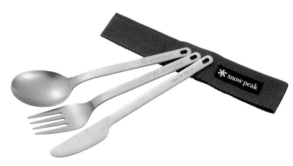

Snow peak
鈦金屬刀叉匙組
採鈦金屬製成，為刀叉用品組的基本款式，另附有專用收納袋方便收納

GSI
完美廚具組
完美收集所有所需，美食烹飪不打折！包括烹飪工具、調味料罐、清潔組，以及四人份餐具，都能簡潔俐落地分類收納

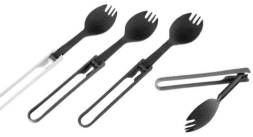

MSR
輕量化叉匙組
使用耐熱樹脂製成的多用途可折疊式叉匙，顏色繽紛、輕量且實用，可耐熱達150℃

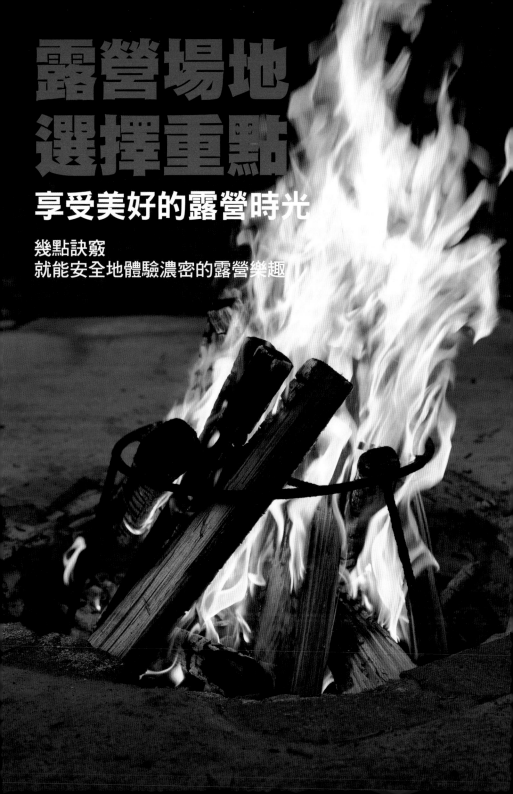

露營場地選擇重點

享受美好的露營時光

幾點訣竅
就能安全地體驗濃密的露營樂趣

Caution!

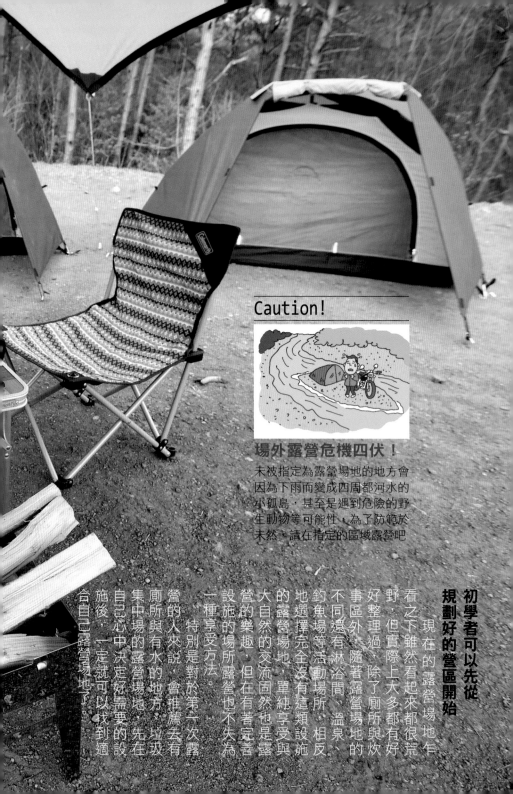

場外露營危機四伏！

未被指定為露營場地的地方會因為下雨而變成四周都河水的小孤島，甚至是遇到危險的野生動物等可能性，為了防範於未然，請在指定的區域露營吧

初學者可以先從
規劃好的營區開始

現在的露營場地乍看之下雖然看起來都很荒野，但實際上大多都有好好整理過，除了廁所與炊事區外，隨著露營場地的不同還有淋浴間、溫泉、釣魚場等活動場所。

地選擇完全沒有這類設施的露營場地，單純享受與大自然的交流固然也是露營的樂趣，但在有著完善設施的場所露營也不失為一種享受方法。

特別是對於第一次露營的人來說，會推薦去有廁所與有水的地方。先在集中場的露營場地，自己心中決定好需要的設施後，一定就可以找到適合自己露營場地了。

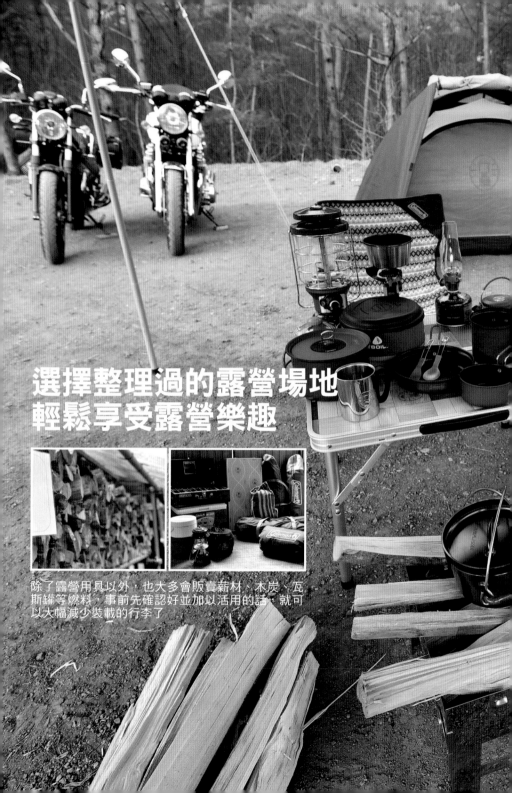

選擇整理過的露營場地
輕鬆享受露營樂趣

除了露營用具以外，也大多會販賣薪材、木炭、瓦斯罐等燃料，事前先確認好並加以活用的話，就可以大幅減少裝載的行李了

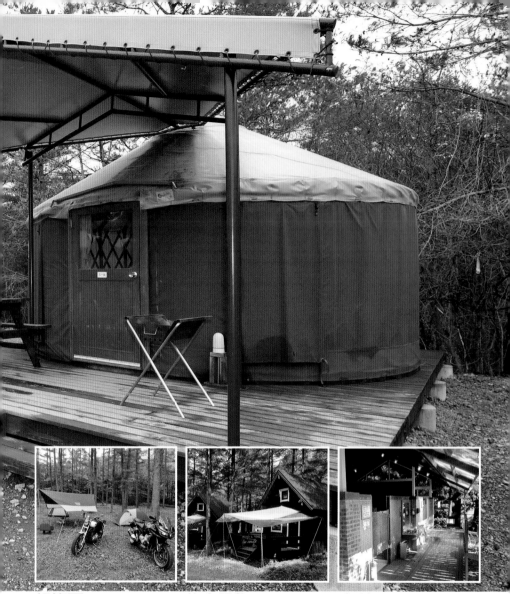

帳篷區

泛指可以搭帳篷的區域，帳篷區大致上分成兩種：各自固定範圍的搭設，以及自由搭設，如果要帶天幕帳等需要較寬廣地方的用品，還是先事前確認地點以防萬一

住宿設施

有些露營場地除了帳篷區域外，還備有小木屋、小平房及常備的帳篷，在各地方也都備有出租用品，相當推薦給對於在帳篷內過夜感到不安的人，也有減少行李、輕裝上陣的優點

廁所

沒有廁所的地方越來越罕見了，通常廁所的清潔都有一定程度的維持，但有些時候也是會發生沒有確實清潔及衛生紙用光等情況，當抵達露營場地時請先確認一次看看吧

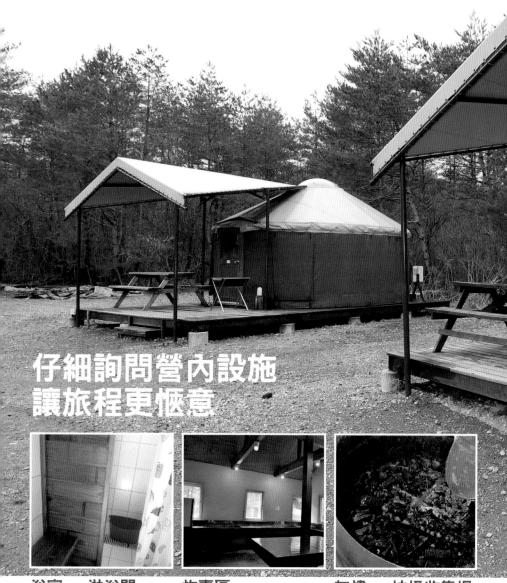

仔細詢問營內設施
讓旅程更愜意

浴室・淋浴間

隨著露營場地的不同,有些會有投幣式淋浴間、溫泉、浴室等設施,能沖掉騎了一整天摩托車所流的汗,保持心情舒暢,最後再喝上一些小酒,更能度過愉快的一晚

炊事區

汲水的地方與食物的烹調、清洗餐具等等,基本上炊事區是大家共用的區域,所以記得使用後要回復週圍清潔,另外,像早晨等這種人多的時段,提早或晚點再去也是一個方法

灰爐・垃圾收集場

大部分的露營場地都會有垃圾收集場,但也有些露營場地會規定要將紙箱、寶特瓶、鐵鋁罐等能資源回收的東西帶回去,此時就算覺得麻煩,也請務必按照規矩乖乖遵守

POINT 1
選擇天黑前可以到達的地點

除了便於搭營外也比較安全

如果用一般騎乘旅遊的方式設定目的地時，大部分的情況都會邊走邊玩，到達露營地的時候大概都已經傍晚了，發現沒多久天就完全黑了，接下來還要搭設帳棚、天幕，就算是老手，要在一片漆黑中設置帳篷也會很辛苦，所以騎乘露營的目的地應該選擇下午就能到達的地方，趁天還是明亮的狀態開始紮營煮飯，就是選擇地點的訣竅。而且大部份通往露營地的道路都比較崎嶇蜿蜒，很多時候地面都沒有鋪設柏油，或是路面也會有坑坑洞洞，開車時也就算了，可以在視線不良的狀態下騎乘這些道路，一個不留神很容易就發生危險，所以選擇露營地時，到達時間就是首先需要考量的一點，保有充裕的時間規劃，才不容易發生意外

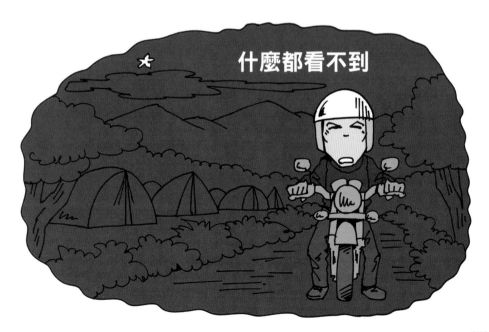

什麼都看不到

POINT 2
選擇草坪平坦處
是舒適露營的基本要訣

舒適的睡眠
才有助於回復體力

露營地的地面有泥土、草坪、沙地、碎石地等各式各樣的地方，對於習慣野宿在外的人來說應該哪一種都沒差，想要舒適休息，最好選擇營釘也比較好打進地面、凹凸比較少的草地會比較理想，因為平整的地面上也有助於停放摩托車，不然如果摩托車在營區中轉倒又運氣不好損壞的話，修理就是一件非常麻煩的事情。草地也是睡起來最舒適的地方，良好的休息才能讓隔天騎車更安全，再來就是營帳底部不容易髒，隔天清理的時候也比較輕鬆，另外地面的傾斜角度也很重要，躺在地面上會發現感覺比看起來還要斜，盡可能尋找平坦的地方紮營吧

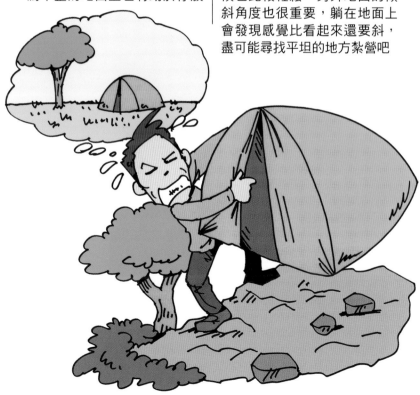

POINT 3
想要在營地紮營
有些露營地要先預約

先預約才能
避免跑空

隨著露營活動越來越盛行，再加上網路資訊的發達，基本上現在和旅館業一樣，有名的營區基本上週週都是客滿，不過也有事前預約或是線上訂位的服務，甚至也出現了預約露營地的智慧型手機APP，如果沒有預約就直接前往的話，有空位可以紮營的機率雖然不小，但這只限於平日的時候，若是在好天氣的例假日還是有可能客滿，尤其是近期在網路上造成話題的露營地更是如此，如果是三五好友一同騎車露營的話，為了不要打壞自己的和朋友的行程，出發前記得先調查清楚吧

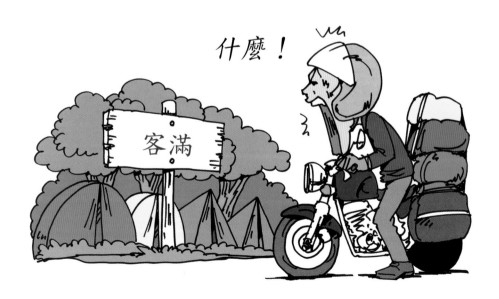

POINT 4
先確認好有無
廁所或水龍頭等設施

每個營地的設施都不同
事前要先確認清楚

現在一般的營區都有基本的盥洗設施和水龍頭等配備，不過如果露營地的設施越豐富，越能享受愉快的戶外時光，有沒有水龍頭和煮飯的地方，對於露營需要的裝備和事前購物也有關聯，如果和女性一起出門的話，先確認好有沒有廁所也是相當重要的一環。

硬派的野營方式雖然帥氣，但是不建議初學者直接嘗試，還有就是最好事前確認熱水器的種類，如果是電熱水器的話，水壓與水溫會比直接吃瓦斯桶的熱水器還要不穩一點，如果是鍋爐的形式則需要注意熱水容量的問題，太晚去洗澡的話可能只剩冷水了，需要多注意

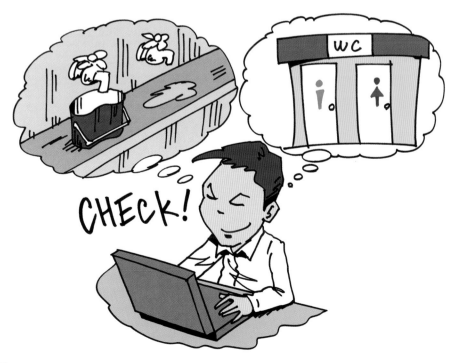

POINT 5
利用超商或量販店
確認周遭情報

才能事前知道
該準備多少東西

露營就是要在大自然中享受悠閒的時光，所以露營地點大部分都會在遠離塵囂的地方，或是海拔較高的山區中，但突然要買東西的話很可能會驚覺周圍一間商店都沒有，這時最好先採買後再進入露營地。而且事前調查好周圍環境，在出發前準備行李的時候才能規劃的更加詳細，也不會出現到了現場卻少準備東西但找不到地方購買的窘境。尤其如果是在沒有水源的地方，那麼事前準備足夠的飲用水就是非常必要的一環，畢竟食物少準備就少吃一點，沒有水的話人可是會生病的

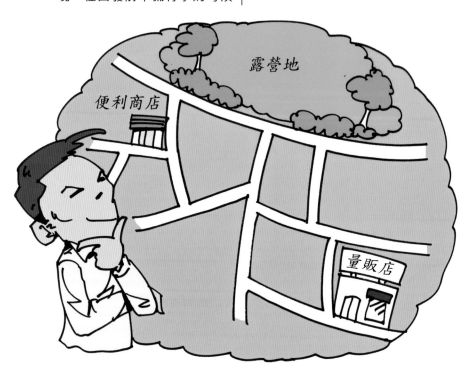

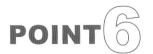

POINT 6

在河邊或海邊露營
其實非常危險

漲潮時可能會
危及生命安全

許多人應該都在網路上看過一則流傳的影片，一群人在河上嬉戲，結果溪水突然暴漲，把來不及逃走的人沖走，所以如果在沒有人管理的河邊或海邊露營的話會相當危險，河流的水量不知道什麼時候會突然大量增加，海邊漲、退潮時的潮位變化也極大，雖然說野營也是一種露營風格，但如果想要安心露營的話，最好還是選擇有人管理的露營地會比較好，真的要野營的話也需要注意不要挑大雨或是地震之後，才能快樂出門、平安回家，享受露營的樂趣

不行！

大家都會用的 Know How！
不論是誰都能輕鬆完成
行李裝載四步驟

若是弄錯了後置物架與後座上的行李乘載方法
就會對行李掉落或是行駛穩定性上感到不安
只要瞭解安全又有效率的裝載方法的話就非常簡單
在此傳授給各位能夠馬上實踐並上手的方法

從眾多的物品當中
選出最適合己用的訣竅

在摩托車用品店內的旅行用具區中所陳列的便利物品，雖然統稱說是裝載用品，不過其實種類可是非常之多，想必第一次要去露營旅行的騎士們應該會很猶豫不知該選哪種才適合，這種時候就要和老手騎士，亦或是摩托車用品店內的店員商量吧。

盡可能地將自己愛車的狀態、要去什麼樣的地點露營，以及要帶什麼行李去等等，詳細地傳達給對方，才能獲得適當建議並找到適合的物品。只要能夠有效率地打包行李、並順利裝載至愛車上，就不用再畏懼每次都得帶一堆行李的露營旅行了！

如果有遇到騎著同樣車種去旅行的騎士，相信對方應該有過同樣的煩惱，並且想出應對的對策，絕對可以當作參考的依據；若是在旅行目的地處，看到騎士前輩的話，也不妨向對方請教一下訣竅。

亂七八糟......

Step **1** 工欲善其事必先利其器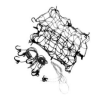

Step **2** 更有效率的行李打包術

Step **3** 試著將行李裝到摩托車上吧

Step **4** 瞭解裝載前的準備和小技巧

井然有序！

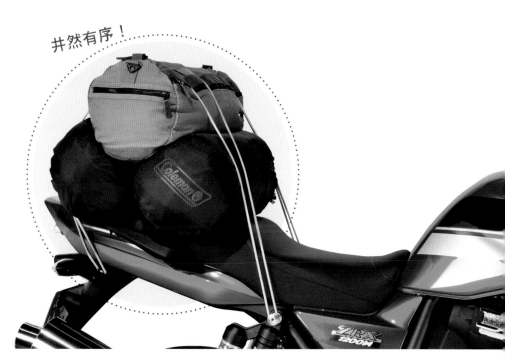

工欲善其事必先利其器

選擇正確的道具，在積載行李上就踏出了完美的第一步

依照預算和喜歡的方式選擇固定行李的道具

　　若能順利裝載行李，就更能感到旅行所帶來的樂趣與舒適感，而為了能讓「裝載變得更順利」，就要活用前輩們的經驗所衍生出的便利器具，從摩托車用品店中所陳列的眾多商品內挑選並熟練使用方法，也是樂趣之一。

　　首先最簡單方便的，就是上圖的後座馬鞍包，大多採取固定於座墊上的設計，將束帶牢牢地綁住座墊，然後利用公母扣將馬鞍包固定在束帶上，大部分還會有其他衍生出來的固定束帶，可以將其扣在雙槍後避震上的行李固定鉤或是腳踏基座來增加

048

綁繩、網子類

最具代表性的彈性繩除了置物網、單索式之外，還有雙索式組合的類型，若能有不同種類、尺寸及顏色的彈性繩的話會很方便

小物品收納包

像這類單手即可拿持的小包包，常用來收納一些頻繁拿出或是貴重的物品，考慮到要裝載至後座上的話，長度約為坐墊寬度＋30公分較為理想

防水包

雖然防水包可直接放在後面，但也可以用來當作大容量後座包的內袋，放一些不想被弄濕的東西，帶一個自己順手尺寸的防水包吧

車用休旅包

本來就設計用來放於後座或後置物架上的車包都滿載著廠商專業的知識，因此使用上不用擔心，只是能夠裝載的行李大小會有某種程度的限制

穩穩定性，避免在騎乘的時候晃動，令騎士感到不安。另一種比較老派的方式就是把物品利用收納包分類後，利用綁繩和網子固定，雖然需要比較多的手續和知識，但是這樣的方式更有騎乘露營的風格，如果不喜歡替愛車加裝馬鞍包、或是有預算考量時，可以利用這種方式，較為經濟實惠，又充滿旅遊風情。

更有效率的行李打包術

任何事情都有方法，打包行李也不例外，學習更有效率和節省空間的打包方法吧

後行李箱
(漢堡)的情況

因為後行李箱距離摩托車重心較遠的關係，如果裝了太多東西，摩托車後方容易因為過重而失去平衡，主要還是擺放衣類或雨衣等輕量物品吧

請直接拿起箱子
感覺看看實際的重量

大部分的後行李箱都設計成下車後可以直接拎著走的方式，所以選購時建議將箱子本身的重量列入考量，確認好喜歡的款式之後，請實際拿起箱子看看，感覺一下重量和手感，若能夠輕鬆搬運的話，那就是最剛好的尺寸

絕對不能
弄濕的物品
一定要放入防水包內

若能將衣物類與貴重物品分類好並事前放入防水包的話，就算忽然下雨也不會手忙腳亂，如果是能夠背在身上的類型，則在購買食材或土產等行李增加時用來做為臨時收納包也非常地好用喔

將物品疊好後
放入網子內

若是將行李就這樣疊起收納的話，有可能會因為震動而導致各物品互相擦傷、或碰撞出聲響，可以先用不同顏色的毛巾分別將各物品包起以便區分，再用網子一次打包，這樣既方便取出，也可以防止各物品的碰撞擦傷

小物品收納包的情況

如果包包不防水，可以在行李的最上層蓋上一件雨衣作為突然下雨時的對策，而且這樣也有容易馬上取出雨衣的優點

馬鞍包的注意事項

在排氣管那一側的馬鞍包要盡量避免裝入不耐熱的物品，而側柱那一邊的馬鞍包裝得太重的話，當要拉起摩托車時則會變得比較麻煩

試著將行李裝到摩托車上吧

將行李打包完之後，就是依照愛車的狀態將行李固定在摩托車上看看吧

輕便

裝有睡墊或鋁製椅子、雨具、衣類等的行李包，由於體積不大且重量較輕，所以基本上要放置在最上層的地方

中等

雖然相較之下體積較大，但卻不是很重的睡袋與經折疊後體積變小的桌子則是放在中層，而小桌子要夾在行李之間的位置

較重

大行李包與帳篷這類較重、可以作為中上層行李的基底，則是放在最下層後並固定，確實固定這層的行李可是關鍵所在

先將行李分類後 按照重量和體積來擺放

把行李裝到摩托車上之前，可以先預測一下實際要帶去露營旅行時的行李，並且試著在露營旅行前實際裝載到車上做練習，多做幾次就習慣了。

大家第一個想到的通常是將重的放下方，輕的放上方，行李的大小反而不那麼地被受到重視，但若是太小的話有可能會從網子的縫隙間掉落出來，所以有必要整理成適當大小的行李包。在有多個行李包的情況下，則要一層一層地疊上去，最後再依照每層的順序固定來防止歪曲，才能穩定又帥氣。

【放往重心處】

試著將兩天一夜分量的露營道具裝載至 KAWASAKI 的 ZRX1200 DAEG 上，最理想的擺放方式為：最重的行李放在最下方靠騎士處（摩托車的重心），越靠近後側上方的地方則放較輕的行李。這次則是分三層做裝載，每層各自獨立固定能有效減少行李歪掉的風險，並可預防在卸載時行李散落一地的狀況，雖然看起來很有重量感，但實際上可是很穩定的喔。

桌子可以
代替置物架

折桌或是折椅可以用來當作置物平台，將行李裝載至在上方，不過若要這樣的做的話，需要牢固地固定在車輛上面

疊好帳篷、睡墊、
睡袋、椅子、桌子與
小物品收納包的模範！

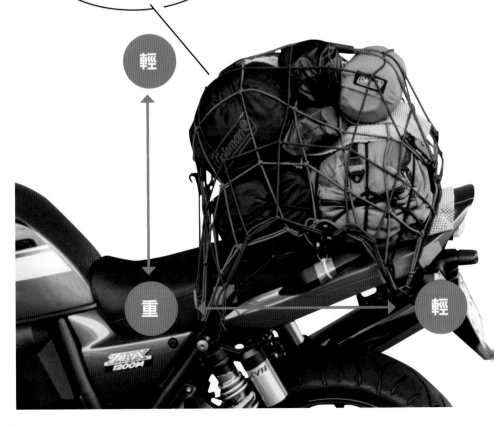

輕

重

輕

使用小道具來更確實地裝載行李

瞭解裝載前的準備和小技巧

只要再了解一些注意事項和小訣竅，就能變身成行李裝載達人

在50元商店、量販店五金店都有販賣！

無痕膠帶、束帶、止滑墊等非常好用的小東西在許多地方都有販售，經濟又實惠！

拿掉網子上用不到的鉤子，若是鉤子跑到行李與車子的中間，則有可能刮傷愛車喔

可在車體上貼上透氣膠帶防止車子被刮傷，如果沒有鉤子的話，也可以用束線帶捆綁來代替鉤子

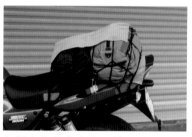

在行李與行李之間要放入止滑墊，像這次在各重量層次之間放入止滑墊則更能防止行李四散的狀況

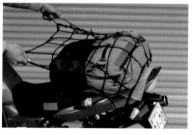

掛上網子的方向該由車體的後方往騎士的方向掛，就算歪了行李也會往騎士的方向倒過來

觀察愛車的細部設計
思考最恰當的固定方式

雖然光只是將放在坐墊上的行李掛上網子與繩索也是可以的，但是知道些不可做的事情或使用些易取得的小道具來下點功夫，則能夠更加安全且順利地裝載行李。在此介紹一些小訣竅。

在最一開始需要注意的是，並非每台車都設有行李掛勾，如果沒有的話，添購一些簡單的小物品，例如束帶、伸縮帶等來增設固定掛勾的位置，可以更聰明帥氣地穩定行李，在摩托車上看起來也非常稱頭，依照自己愛車的狀態來量身打造吧。

與後避震器上的固定螺絲並用的固定器，有些車輛本來就具備這個標配

掛鉤掛在坐墊邊緣也可以，這時候別忘了在車體側邊貼上透氣膠帶

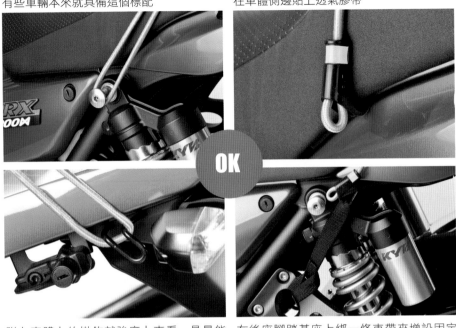

附在車體上的掛鉤就強度上來看，是最能令人安心的掛鉤

在後座腳踏基座上綁一條束帶來增設固定位置也是方法之一，並且兼具美觀

因為後座握把並非封閉狀，所以可能會因震動而脫落

車牌的構造較薄且軟，當掛鉤綁的比較緊時，就會彎曲脫落

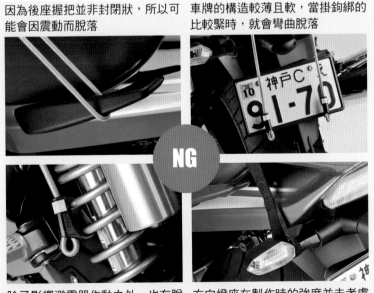

除了影響避震器作動之外，也有脫落的疑慮

方向燈座在製作時的強度並未考慮到此用途，可能會斷裂

掛勾的位置需要三思而後行

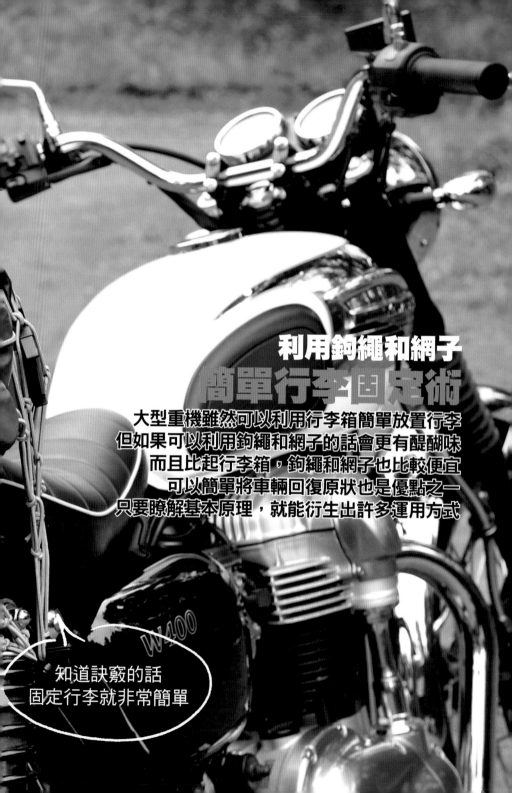

利用鉤繩和網子
簡單行李固定術

大型重機雖然可以利用行李箱簡單放置行李
但如果可以利用鉤繩和網子的話會更有醍醐味
而且比起行李箱，鉤繩和網子也比較便宜
可以簡單將車輛回復原狀也是優點之一
只要瞭解基本原理，就能衍生出許多運用方式

知道訣竅的話
固定行李就非常簡單

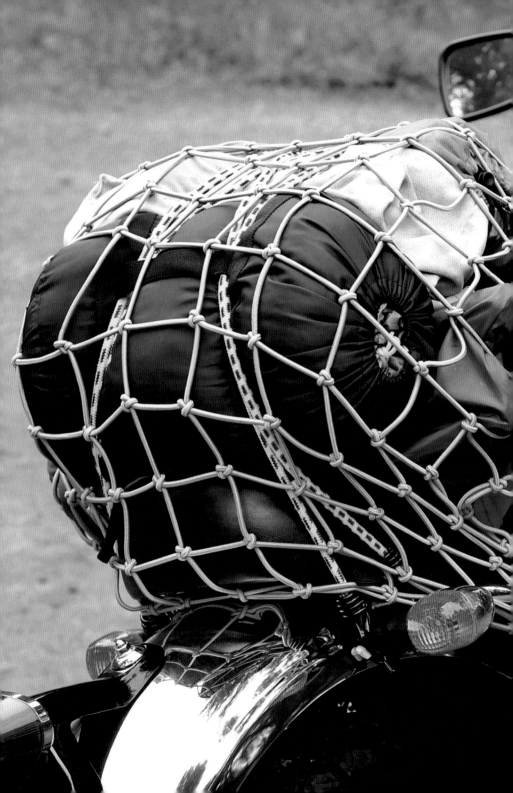

需要準備的鉤繩和網子的類型

市面上充斥著各種類型的鉤繩和網子
形狀、尺寸、顏色也各不相同
利用不同的顏色可以簡單地分門別類
纏在一起的時候也可以輕鬆解開

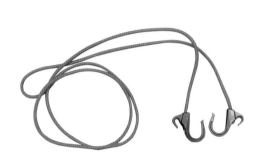

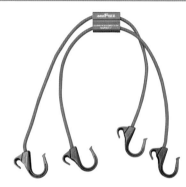

長繩鉤

只要抓好平衡和彈性，光這一條就可以固定所有的行李，在扣上網子之前先利用繩鉤一時固定的話，也可以讓作業更加輕鬆

雙頭四鉤

除了輔助之外，也可以短時間固定行李，固定浸濕的雨衣等可以隨意折疊的東西時也非常方便

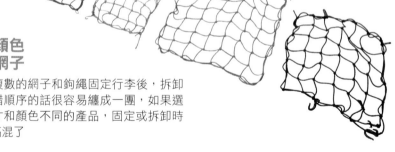

尺寸和顏色不同的網子

當使用了複數的網子和鉤繩固定行李後，拆卸時如果記錯順序的話很容易纏成一團，如果選用的是尺寸和顏色不同的產品，固定或拆卸時就不容易搞混了

只靠鉤繩和網子依照順序來就很簡單

對於旅遊和露營來說，成功的祕訣就在行李的打包上，熟練固定行李技巧並維持車輛平衡才能，透過這些經驗的積累才能成就一位露營達人，如果只是單純把行李塞在行李箱可達不到這樣的境界，而且不知道為甚麼，只要能巧妙地將行李固定在後座上，就會給人經驗老道的感覺。特別是裝備繁多的騎乘露營，只要觀察行李固定的方式，就能看出騎士的經驗和水準，其實稍微構思一下就可以堆放比以往還多的行李，也能簡單地增減行李數目，固定方式其實比想像中的還簡單，如果可以順利固定好自己的行李時，相信同伴們也一定會刮目相看。

收納網

小東西的收納可以使用裝蔬菜的網袋，直接透視內容物這點在取物時相當方便，量販店都有販售

止滑墊

量販店內隨處可見的止滑墊可以說是必備道具之一，除了防滑之外，還可以避免坐墊被刮傷

預備鉤

配合使用位置換成適合的鉤子是固定技巧中的基本，另外也有在賣多的預備鉤，想要增加鉤子數量時也很方便

Check Point　　　　鉤繩和網子的使方式

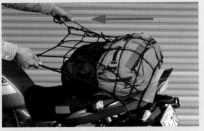

網子的使用方式

訣竅就是讓固定行李的張力施向騎士方向，簡單來說就是往前方固定網子

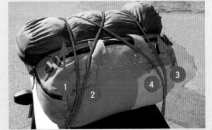

長鉤繩（一條）的使用方式

從單邊起頭在行李上交叉，然後讓繩子左右對稱、均等，才能維持良好的平衡

開始使用前
先確認固定位置

先確認愛車身上有哪些地方可以固定
知道愛車的裝備可以讓過程更加輕鬆
如果可以固定的位置太少也不用擔心
有許多方法可以增加固定位置

可以固定鉤子的場所

後座座位下方
讓鉤子繞過後座在下方互相鉤住，容易滑
脫的關係，最好只拿來當輔助，並且要注
意座位底下的排氣管

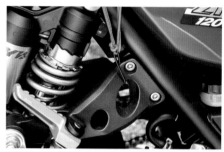

後座踏桿固定座
後座踏桿的固定座上有開孔可以讓鉤子固
定，如果距離行李太遠時，可以與沒有彈
性不會伸展的束帶兩者一起使用

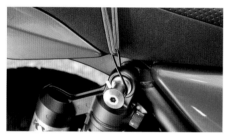

後避震上的裝設點
採用雙槍後避震的車款，大部分都會設有
掛鉤處，負重上沒有疑慮

摩托車標準配備固定處
車輛上標準配備的行李固定鉤是直接焊接
在車身上，構造上可以承受比較大的力
量，如果發現這種鉤子的話盡可能當作主
要的固定位置

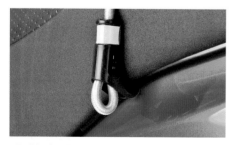

坐墊邊緣
車身如果沒有設置固定掛鉤的位置時，可
以試看看鉤在坐墊邊緣，只不過容易左右
晃動，只能當輔助用

 不能掛鉤的位置

後避震的彈簧

後避震在行駛時的伸縮其實比想像中還大，把鉤子鉤在上面可能會在彈簧伸縮時鬆脫，也有機會損毀

車牌

車牌比較薄，就算靜止時沒有問題，也會因為行駛震動而彎曲，導致掛勾滑脫，而且遮住車牌也不合法

方向燈座

方向燈座無法承受彈力繩的張力，導致方向燈斷裂，所以不要固定在方向燈座上

後座握把

後座握把的尺寸對鉤子來說有些太大，沒有辦法牢牢的固定住，如果是使用束帶纏繞的話就沒關係

活用束帶
讓固定更方便

當繩子不夠長時可以利用束帶先套在固定點上延長固定位置，讓鉤子更牢固

使用無痕膠袋保護愛車

防止鉤子或繩子直接摩擦車殼，或是在綁束帶的地方先用膠布貼著也能預防磨傷，隨著滑動位置、行李的增減可能會改變掛勾位置，一邊設想一邊廣範圍地貼上膠布

放置最低限度的露營用品

實際擺上帳篷、睡袋、睡墊等露營基本用具
將所有道具分在可以防水的袋子裡並分散裝載看看

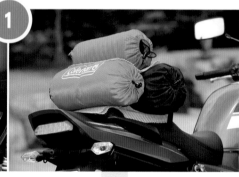

試著將帳篷、睡袋、睡墊等東西分散堆積，
首先在後座鋪上一層防滑墊，然後把裝備
疊起來，最重的帳篷要靠近騎士

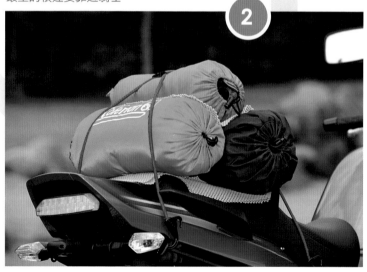

固定前先用雙頭四鉤的鉤繩讓裝備穩定，可以防止在綑綁時滑
掉，避免行李脫落，另外可以讓包網子的時候更輕鬆

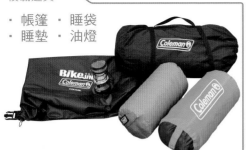

積載道具

- 帳篷 ・ 睡袋
- 睡墊 ・ 油燈

行李和行李間 也可以使用止滑墊

利用大型的網子牢牢固定，止滑墊除了鋪在後座上之外，行李和行李中間也可以鋪一層

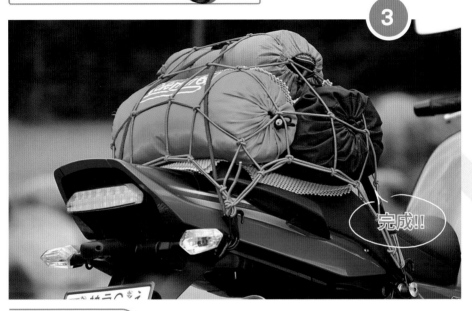

完成!!

Step Up Point

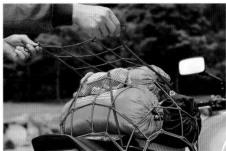

小東西可以利用墊子包起後再施以補強網

炊事道具等小東西可以準備一個專門的收納包，沒有的話用泡棉墊等東西包起後再加一層網子固定也可以

擺放正統的
露營道具

增加桌子和椅子等可以放鬆的道具
但卻會大幅度的增加重量和體積，適合中級者的裝備

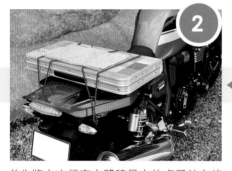

首先將本次行李中體積最大的桌子放在後座當承載平台，加以固定後就能得到不小的空間

將小東西放在小塑膠袋裡，注意袋子的大小至少要大於網洞，才不會掉出來

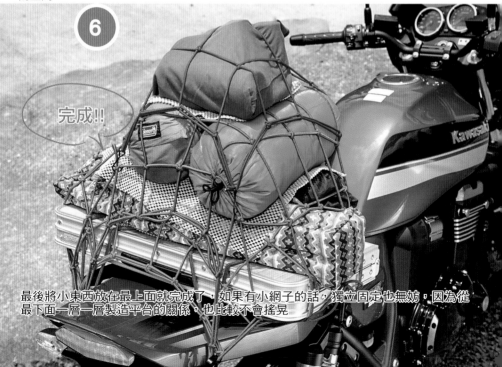

完成!!

最後將小東西放在最上面就完成了，如果有小網子的話，獨立固定也無妨，因為從最下面一層一層製造平台的關係，也比較不會搖晃

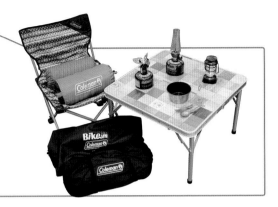

積載道具

- 帳篷　・睡袋
- 睡墊　・油燈
- 桌子　・椅子
- 火爐　・炊具
- 桌巾

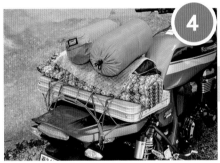

將椅子和桌子固定後再鋪上止滑墊，疊上
睡袋與睡墊，製造出新的平台

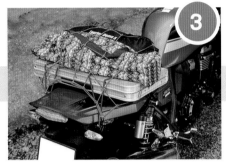

並且在桌子上面放上椅子和帳篷，製造出
一個可以繼續堆放物體的平台，在兩者之
間放上止滑墊的話就可以比較放心

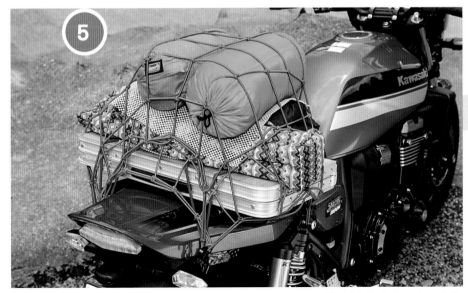

最後只剩下小物品的袋子，先套上一張網子固定一次，仔細確認前後左右會不會晃動後
再繼續進行

後座比較窄的車款

追求行駛性能和外觀設計的新穎運動車款
後半部的設計大都會採用大膽的線條讓後座變得較小
接下來就來探討如何在這類型的車輛上堆放行李

為了增加後座的平面面積，加裝掛在左右兩側的馬鞍箱，讓後座的空間變大，能確實保有充分的置物面積，不過堆放行李前還是要記得鋪上止滑墊

分離式的後座座墊和弧形設計，是最不適合堆放行李的

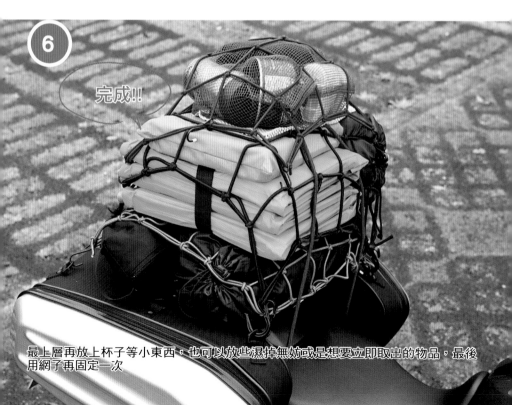

完成!!

最上層再放上杯子等小東西，也可以放些濕掉無妨或是想要立即取出的物品，最後用網子再固定一次

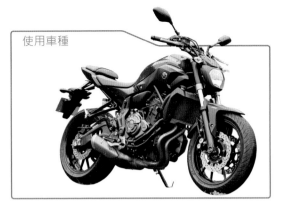

YAMAHA MT-07

以纖細的車身和豐沛的扭力在
市場上獲得極大人氣的 MT-09
的小老弟,後輪周圍的設計比
MT-09 還小一號

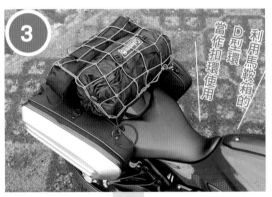

利用馬鞍箱的 D 型環當作扣環使用

因為缺少固定點的關係,可以把馬鞍箱上面的 D 型
環當作固定用的扣環使用,把鉤子固定於其上,就
能迅速地進行大範圍的固定

把較大的道具用網子固定後當作
第一層,運用馬鞍箱上面的 D 型
環就能簡單固定

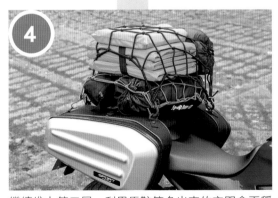

繼續堆上第二層,利用馬鞍箱多出來的空間會更穩
定,看起來也比較安全,別忘了再用一個網繩固定
第二層的行李

第二層也堆完之後利用鉤繩再固定
一次,這麼做的目的在於預防行李
滑動

完全沒有固定點的車款

有些車款比起實用性更注重外觀設計
因此沒有設立讓掛勾固定的地方
後座也完全不適合堆放行李
但這類型的車款還是有方法可以積載露營用品

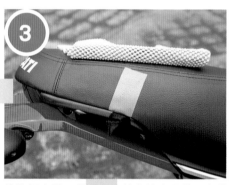

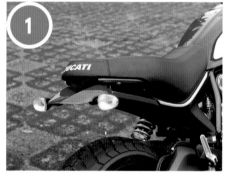

堆放行李前，首先在坐墊上放止滑墊，之後在繩子會摩擦的地方先貼上無痕膠帶

車身後半段極具設計感，但卻找不到可以掛勾子的地方

因應設計上的不足，本次利用市售束帶來增加網子和鉤繩可以固定的地方，重點是要綁在不容易滑動的地方

利用市售束帶增加固定點

使用車種

DUCATI
SCRAMBLER ICON

用傳統車名重新復活，備受關
注的車款，纖細的車身特別受
到女性騎士喜愛

背包也是個
不錯的解決方案
後座空間不足時，揹一個包包也是
不錯的方法，讓後座當作支撐點揹
起來也舒適

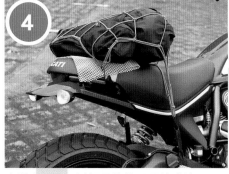

4

先從大型且可以摺疊的物品開始堆放，一層
層固定，讓網子的張力平均，避免滑動，訣
竅是在每一層中間夾上止滑墊

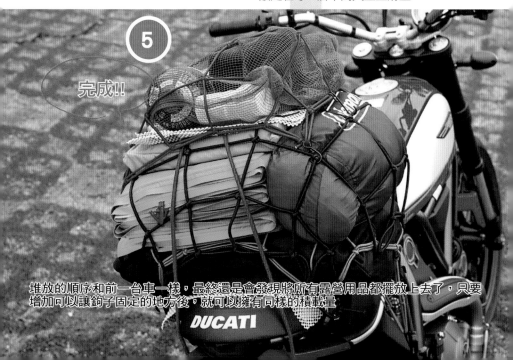

5

完成!!

堆放的順序和前一台車一樣，最終還是會發現將所有露營用品都擺放上去了，只要
增加可以讓鉤子固定的地方後，就可以擁有同樣的積載量

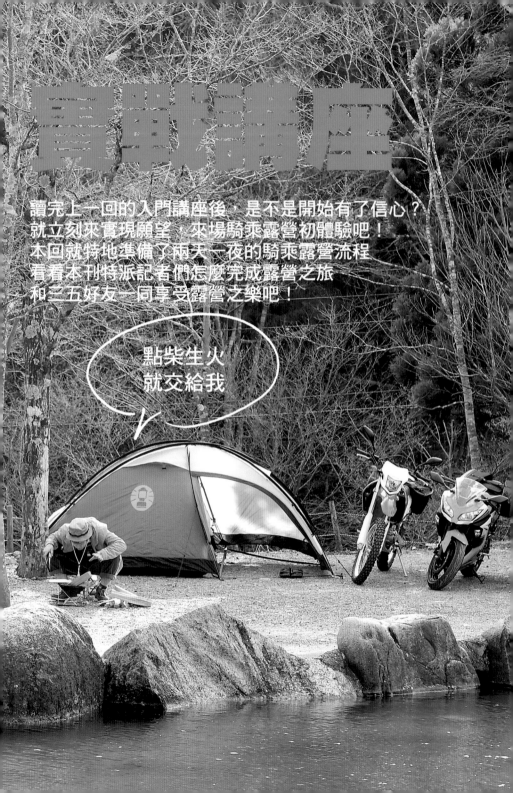

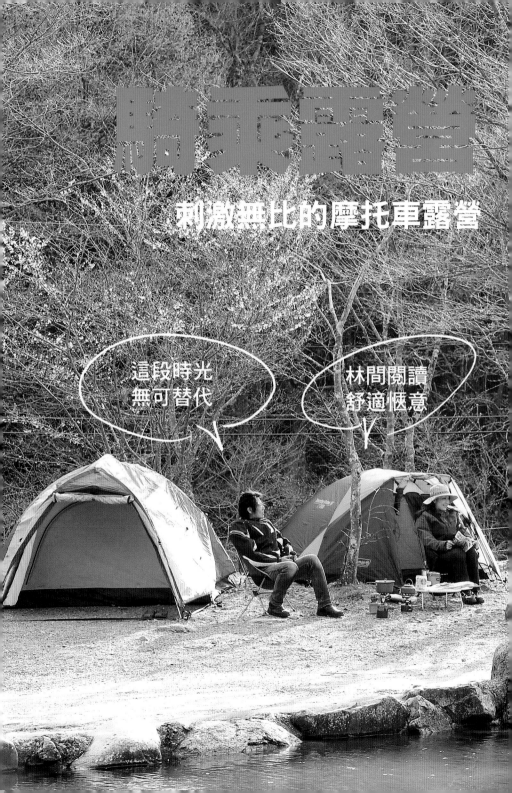

旅遊途中可以
隨時繞路前往露營地

看完前面的教戰手冊之後
各位應該都躍躍欲試吧
本章就來實際看看騎乘露營的行程吧

稍微奢侈一點的
成熟露營計畫

這次的企劃令人回想起當年還是有如花朵一般綻放的大學時代，摩托車正是我青春時代的主旋律，騎著摩托車在各地流浪才是男人的浪漫啊。

這次的露營非常有趣，讓我想起了當年將帳篷和睡袋綁在車上，在日本各地旅遊的經歷，在當時對我來說只不過是為了節省住宿費的一種方式，兼之是對身體不錯的旅遊方式。

但是當露營達人川越先生對我說：「最近天氣還不錯，要不要一起來一趟騎乘露營呢？」，讓我在毫無遮攔的星光下度過了一個難忘的夜晚，重新回憶起露營的解放感。

「一定要有美味的

邊騎邊玩樂趣多

前往露營地的途中別放過有趣的景點和美食喔，只是騎車的話太可惜了

食物」、「喜歡綠色的風景」，對於我和露營菜鳥小森先生的各種無理要求都笑容以對的川越先生，選了位於山梨縣南都留郡道志村內的道志小森林露營地，從市中心利用高速公路穿過東名，接下來從相模湖 IC 道進入一般道路，在都市中已經逐漸凋謝的櫻花好像又重新綻放起來，被山中隨處可見的櫻花包圍，在沉靜的氣息中轉開油門，對於喜愛摩托車的同好們來說是最大的奢侈享受。

對於大人們的露營來說，美食可是不可或缺的決定性要素，停在市集採買今晚的食材，大量添購當地才有的獨特名產也是重要的任務之一。升起營火，圍著火光喝酒聊天也是露營不能放棄的樂趣。

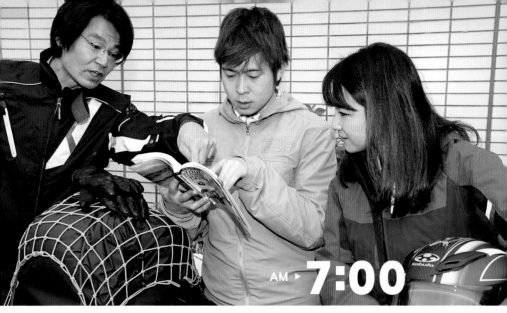

AM ▶ **7:00**

AM ▶ **8:00**

首先確認地點

第一件事情是決定目的地，想要享受山路騎乘、又要景色優美，還不能太遠，雖然要求不少，但應該還是能找到符合的地點

利用快速道路通行

使用快速道路加速離開市區並且快速移動，因為是平日的關係所以沒有塞車，擔任前導車控制速度的是達人川越先生

AM ▶ **9:00**

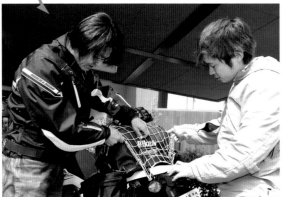

中途確認行李狀況

旅途路程中休息也是重要的一環，趁著休息喝咖啡的時候請川越先生確認行李是否牢固

AM ▶ **10:00**

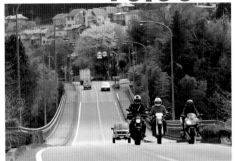

一望無盡的山路

從相模湖 IC 道路離開後，藉著一望無盡的山路往道志前進，圖中綻放的粉色櫻花慢慢療癒身心

AM ▶ **10:30**

途中先準備好食材

購買晚上的食物，避免到了現場才發現少了食材卻無法購買的窘境

AM ▶ **11:00**

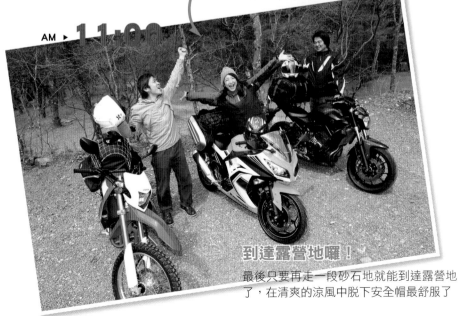

到達露營地囉！

最後只要再走一段砂石地就能到達露營地了，在清爽的涼風中脫下安全帽最舒服了

5:00

組合骨架
首先組合營帳的骨架，現在的骨架又輕又耐用，組合起來也是輕鬆愉快

穿過內帳
將骨架穿過內帳的通路，讓內帳形成圓頂狀，注意有無皺褶

START

令人興奮的 **Assembly**

大家一起協助搭篷
讓紮營過程變得更加迅速

到達露營地之後找好自己的營位後別只顧著自己
看看朋友們有無需要協助的地方，大家一起搭帳篷會比一個人還要快
彼此合作也才能享受到不一樣的露營樂趣！

馬上搭好
睡覺用的帳篷吧

道志小森林露營地是一個配有水龍頭，方便野炊的露營地，也有廁所，路線也不複雜，相當適合露營的初學者。

在剛剛綻放的新綠嫩芽的包圍中脫下安全帽的瞬間，寂靜、沉靜的小森林氣息馬上包覆上來，令人想起孩童時奔跑在大自然間的回憶。川越先生已經馬上搭好帳篷，小森先生的一看就知道是新買的，三人彼此協助搭好晚上睡覺用的營帳，如果三個人彼此分攤行李的話，連不易堆放行李的摩托車都能保有一定的搭載量，明明買了不少食材卻能不會打翻地塞在行李中，讓常常單人旅遊的我有如發現新大陸地一般驚奇。

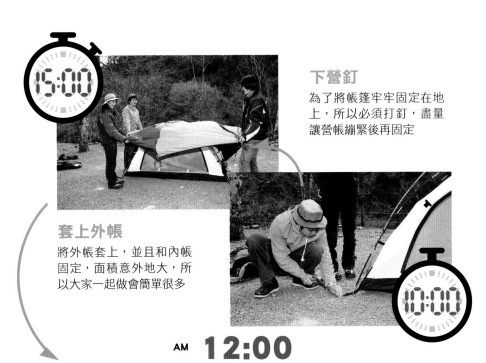

下營釘

為了將帳篷牢牢固定在地上，所以必須打釘，盡量讓營帳繃緊後再固定

套上外帳

將外帳套上，並且和內帳固定，面積意外地大，所以大家一起做會簡單很多

AM 12:00

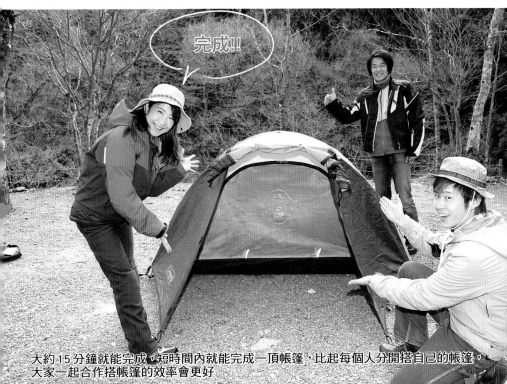

完成!!

大約 15 分鐘就能完成，短時間內就能完成一頂帳篷，比起每個人分開搭自己的帳篷，大家一起合作搭帳篷的效率會更好

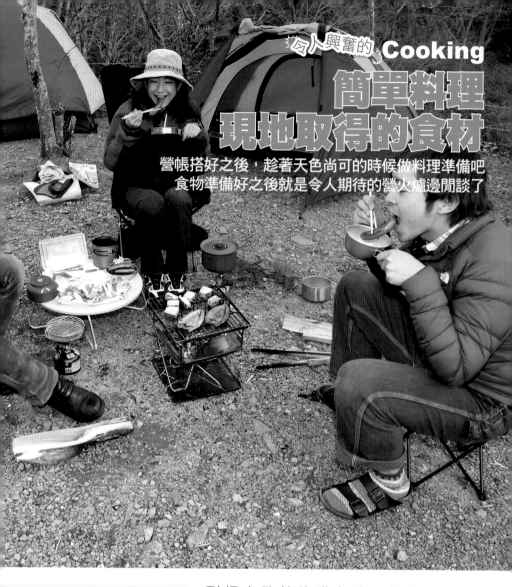

令人興奮的 Cooking

簡單料理
現地取得的食材

營帳搭好之後，趁著天色尚可的時候做料理準備吧
食物準備好之後就是令人期待的營火爐邊閒談了

天亮的時候煮晚餐
馬上享受野炊樂趣

在遠離市區燈光的露營地，在太陽下山之前準備好晚餐可以說是常識之一，為了滿足因為旅途而感到飢餓的幾個肚子，馬上就開始料理囉。在當地購買的特色香腸和醃漬過的魚類，只要稍微烤一下就能吃的東西最不容易失敗，利用多餘的食材做出來的雜炊可是大獲好評，好久沒有享受到讓大夥兒吃到美味料理的幸福感了。

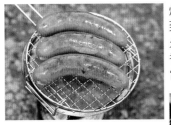

燒烤就一定會讓人想到的是烤香腸吧，炭火的香味與油滋滋的香腸可以說是絕配，當然是三顆星的水準

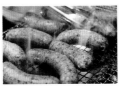

烤香腸

滿足度 ★★★

入夜後氣溫轉涼，剩下來的湯汁直接在晚上熱過當湯喝可以暖活身子或是解酒

熱烏龍

滿足度 ★★☆

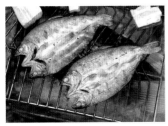

在當地購買醃製過的魚類，炭火烤過之後令味道提升到新的境界，相當適合當下酒菜來吃

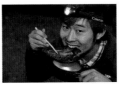

烤魚

滿足度 ★★☆

簡單炒一下當地的培根和新鮮的蔥，最後用鹽巴和胡椒調味，隱藏調味料是大蒜粉，食材新鮮相當好吃

厚切培根炒青蔥

滿足度 ★★★

AM ▶ **12:00**

CAMPING TIPS

微波飯盒簡單方便

煮米會大幅拉長料理時間，這個時候先準備便利商店賣的微波飯盒就相當方便，只要隔水加熱就可以吃到熱騰騰的白米飯了

在比較大的薪材下鋪上杉樹葉或是
枯枝，並且點火，馬上就能起火了

小樹枝可以在現地取得，一邊
享受山中的芬多精，一邊散步
收集乾掉的樹枝

令人興奮的
Campfire
夜晚的醍醐味
就是聚在營火前談天

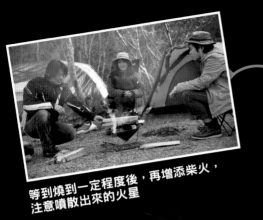

等到燒到一定程度後，再增添柴火，
注意噴散出來的火星

盡量不要讓火勢一口氣燒得太旺，
慢慢地讓木材燒起來

聚集在營火前
溫暖及舒適

一邊望著啪啪散出的火花，一邊喝著啤酒，在偶爾隨風搖曳的帳篷旁自然地傾聽彼此的對話時而看著正在增添柴火一臉醉意的小森先生，一邊回想起自己的人生經驗，雖然很安靜，應該是沐浴在營火氛圍的關係吧，空氣中散發著不可思議的安心感。大家在中午起了好大的騷動才升起的營火，現在已經穩定地散發著光和熱，看起來是不太會熄滅的樣子，持續地在我們臉上染上一層橘色。

看著閃爍有如跳舞的神祕火光，感覺這次的旅途就有價值了，之後在帳篷裡的睡眠也是不可思議的安穩。

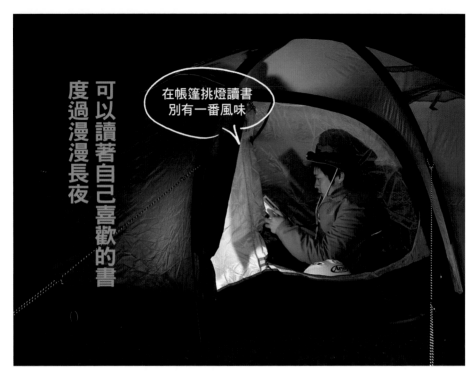

在帳篷挑燈讀書
別有一番風味

可以讀著自己喜歡的書
度過漫漫長夜

找到最適合自己的
簡單樂趣

平時就有在讀小說的我，在露營地的氛圍會讓人也想好好讀點書，如果營帳內可以亮一點的話就好了，第一次使用的睡袋也相當合身，好像睡在避震器上面一樣舒適平穩

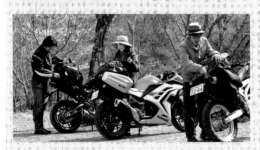

CAMPING TIPS

一起分攤行李
可以攜帶更多東西

帳篷和睡袋各自分擔，食材給小森先生，燃油和調理用具則是川越先生，我就負責其他小東西，摩托車雖然給人積載能力不佳的感覺，但大家一起負擔後意外地可以載不少東西

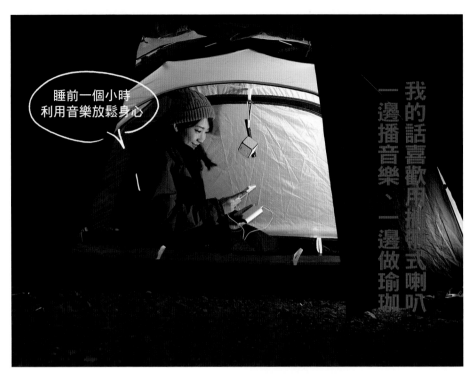

我的話露歡用掛式喇叭

一邊播音樂、一邊做瑜珈

睡前一個小時
利用音樂放鬆身心

行動電源和瑜珈墊
是必備道具

現代人已經不可能離開電子裝置的，所以行動電源是一定會帶的東西，為了在清新的空氣中聽音樂，所以喇叭也是必備物品，可以摺疊的瑜珈墊則是我去世界各地都會攜帶的物品

CAMPING TIPS

還可以
租借露營木屋

如果沒辦法準備好露營用具的話，租用露營木屋也是一個好方法，許多地方的宿舍設備都相當充實，人多的話可以一起分攤費用

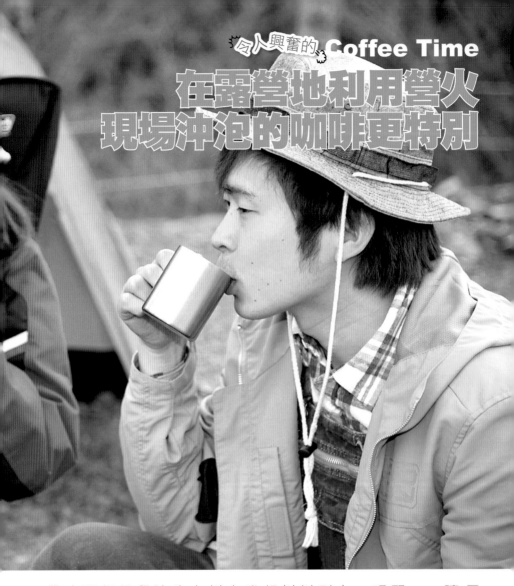

令人興奮的 Coffee Time
在露營地利用營火現場沖泡的咖啡更特別

早上一杯咖啡
讓精神更清醒

　　被穿進帳篷的陽光喚醒後，慢吞吞地出來後發現川越先生正在磨咖啡。

　　在這種便利商店的咖啡相當氾濫的時代，特別用磨豆機現磨現泡，可以說是露營的奢侈享受，川越先生對咖啡的講究也相當令人佩服，回過神來發現三個人已經開始聊起咖啡經了，小森正在請教川越先生如何磨咖啡豆，在早晨的林蔭中喝著川越先生的咖啡，人生很少有這種可以暖到心底去的感覺，步行進入山林中雖然是我的興趣之一，但因為行李的關係只能帶輕量的即溶式咖啡，我在心中暗暗決定下一次一定要和會帶咖啡豆的人一起出遊。

要準備的東西只有咖啡豆、手動磨豆機和濾紙就可以好好享受一杯現磨咖啡了

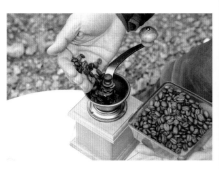

之後就把磨好的咖啡粉倒入濾紙內，等待沖泡熱水，做好溫度控管的熱水會激發出更深一層的香氣

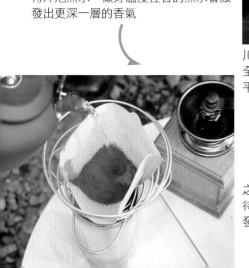

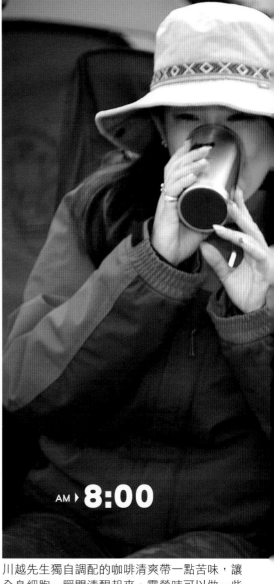

AM ▶ 8:00

川越先生獨自調配的咖啡清爽帶一點苦味，讓全身細胞一瞬間清醒起來，露營時可以做一些平日沒時間做的事情，實在太開心了

之後就把磨好的咖啡粉倒入濾紙內，等待沖泡熱水，做好溫度控管的熱水會激發出更深一層的香氣

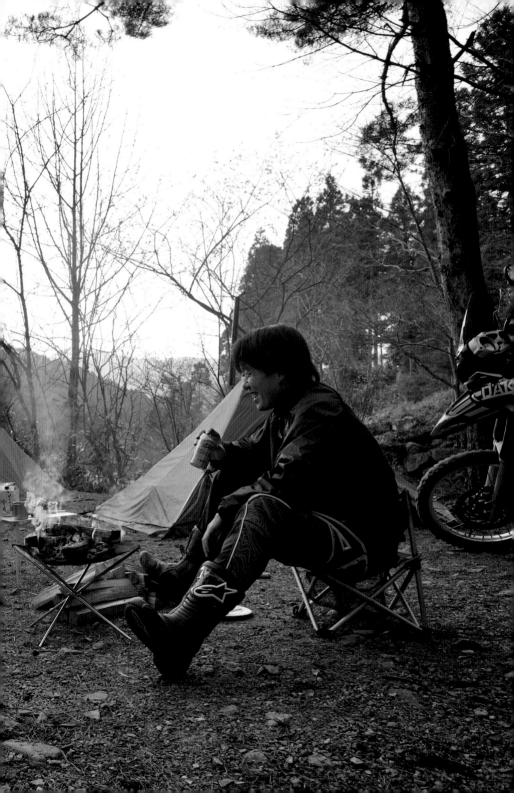

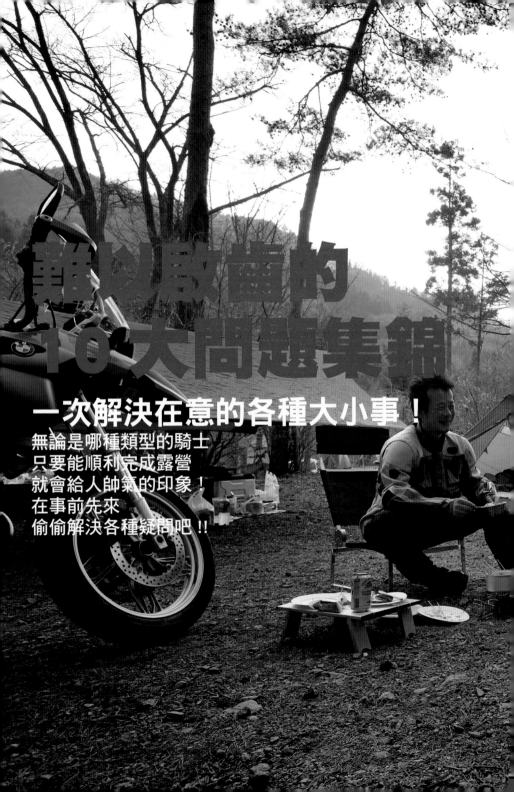

難以啟齒的
10大問題集錦

一次解決在意的各種大小事！

無論是哪種類型的騎士
只要能順利完成露營
就會給人帥氣的印象！
在事前先來
偷偷解決各種疑問吧！！

Q01
摩托車可以停在帳篷旁邊嗎？

Ⓐ 不同的露營場地規定也跟著不同！
就算能停也請注意摩托車轉倒的問題

每個設施對於摩托車能騎到露營場地的甚麼位置都有各自的決定，有些營區可以，但是有些只能停在規劃好的停車位上，所以請在事前或是在櫃檯時確認清楚，如果該設施能停車在露營場地，在騎乘於未鋪裝路面時請注意不要轉倒了，停車時也請在側柱下墊個板子，以防側柱陷入砂土而倒下。基本上停車處要與帳篷保持適度的距離，以防萬一摩托車倒下時才不會擴大災害狀況，盡可能地在平坦的地方，預先將檔位打至一檔後再停車，可以避免摩托車突然滑動。在山區露營的情況下，由於早晚常有朝露或起霧，甚至突然下起大雨，因此睡前還是先為愛車蓋上蓬布吧。

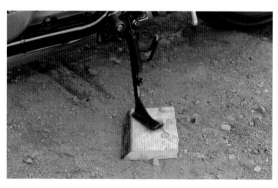

利用木塊等硬質物品增加穩定性

只要有適當的木板或石頭的話就可以使用，但不是每次都那麼剛好能發現這些東西，若自己能帶個專用的側柱固定座會更加安心

Q02
可以在別人的帳篷旁搭設帳篷嗎？

A 先和別人打招呼是交流的基本！

基本上，享受自然中的寂靜感雖然是露營的精髓所在，但是當逢適合露營的季節時，有些露營場地則可能人會很多，甚至很難找到四周沒有人的地點，此時若是發現還不錯的地點時，還是向附近的人打聲招呼說「您好，請問方便讓我在這裡搭帳篷嗎？」之類的話吧，通常大多數的回答應該都會是「好的，您請便。」藉此機會成為好朋友，一整晚都像是在宴會般的情況也是常見的。總之若雙方都是摩托車騎士的話，相信就算互不相識，也應該會有聊不盡的話題才是。盡量主動積極地去交流，若是雙方意氣相投的話，隔天一起踏上旅程也不是不無可能的喔。

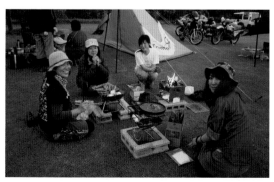

也許可以增加
意氣相投的好朋友

喜好露營的人不全然都是想要遠離人群享受孤獨的寧靜，也是有非常好客的人，主要注重禮貌，不給他人添麻煩，也許會增加意氣相投的好朋友喔！

Q03
是否不管在何處都可以架設營火呢？

(A) 隨著露營場地的不同
規定也會不同，請事先確認清楚

關於能否直接生營火這個問題，隨著露營場地的不同也有著像是：「於場內所有地方皆允許包含露天焚燒式的所有營火」、「在露營區內只要使用焚火台即可生火」、「炊事區以外的地方禁止生營火」等……各種不同的規定，請盡量在出發前先將這些事項確認清楚。若是許可在露營區內升起營火的場合時，除了不要在帳篷與附近的樹木邊外，也記得不要在自己的愛車旁升起營火。另外還有就是燃燒塑膠袋等垃圾時除了會產生有害氣體外，同時也會汙染了營火台與周邊土壤，因此絕對嚴禁隨便焚燒垃圾。然後用火方面也得特別留意，小心因為起風而擴大燃燒範圍，以及孩童玩火造成燙傷等危險，請負起責任小心用火。

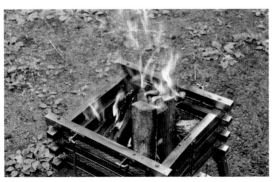

營火雖然可以增加情調但一定要注意安全

營火除了可以取暖外，也可以用來煮食物，就算光是望著營火發呆，內心也會感到平靜，若要生營火請務必遵守規定以盡情享受

Q04 夜深人靜時 該注意哪些事項？

 請顧慮周遭環境安靜地享受吧

忘卻都會的喧嘩，在大自然的懷抱內睡眠，以此為樂而持續著露營活動的人肯定不在少數，這與在自家或公寓中時不一樣，帳篷內的聲音幾乎外面的人都聽得見，若是到深夜還在吵吵鬧鬧的話，絕對會帶給週遭人們困擾，當然也嚴禁在夜裡使用摩托車移動。若是在深夜時抵達露營場地，或是無論如何都非得要使用摩托車移動的話，就請推著摩托車走，直到離開露營區吧。另外也請注意手電筒的使用，對於被手電筒照到的人來說不僅相當刺眼，也會感到非常困擾，就算在帳篷內也需要留意光線的透出，因為外面的人其實會藉由影子把帳篷內的動作看得一清二楚。

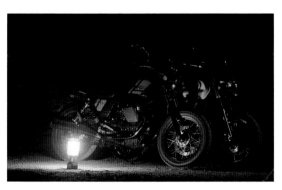

夜晚的安靜程度出乎意料

到了夜深人靜的時候，細微的聲音其實都非常清楚，避免大聲喧嘩，如果沒有必要，請不要發動摩托車，當個成熟的露營客吧

Q 05 晚餐做過多 剩下來了怎麼辦？

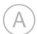

Ⓐ　　　　　請注意食物小偷！

每當晚飯做太多時，拿來當作隔天的早餐是常有的事，但是這裡要留意的是剩餘食物的保存方法，畢竟露營場地大多是設置在自然環境內，也就是說附近有很多野生動物與蟲子的可能性很高，若是未做任何處理就直接擺放在外面的話，很容易吸引動物過來，所以剩下的食物與食材最好收進帳篷內。如果抱持著「已經用塑膠袋包起來了，所以味道不會露出去，放在外面應該也沒關係……」等想法之類，這對那些大型動物來說可是完全不管用，到了早上絕對會被吃得一蹋糊塗，而且連垃圾也會被翻出，因此最好還是慎重打包起來後放進帳篷內。就算是在規劃好的營區內比較不會有大型動物，但還是要包好避免昆蟲、螞蟻侵入。

不見了！！

香氣十足的食物
最容易招惹野生動物

烹煮美味的食物絕對是露營時的一大樂趣之一，但是要記得如果吃剩的話，一定要好好包起來，避免吸引動物或是昆蟲

Q06 搭設帳篷的道具會不會難以使用？

A 只要在家裡練習過一次就沒問題了

最近能夠簡單搭設的帳篷產品變多了，不過帳篷的選擇還是琳瑯滿目，帳篷會因為種類還有主打的功能性而有許多種組合方法，再加上功能的增加，多了許多營柱和固定環，所以即使不是新手，在面對新的帳篷搭設時也會意外地感到困難，因此建議在露營前可以先上網搜尋搭設的影片，然後先在家中練習一次帳篷的搭設會比較好，如果家裡空間不大，可以找公園的空地試看看。也許有人會覺得這種方法遜爆了，但其實越是上級者越會使用這種方法，而且如果到了營地才發現完全不會使用，需要求助他人，這樣不是更遜嗎？順帶一提，就算是使用過很多次的帳篷，只要沒有常常去搭設，也很容易忘記其搭設方法，所以最好還是事先做一次練習會比較保險。才不會到現場還手忙腳亂。

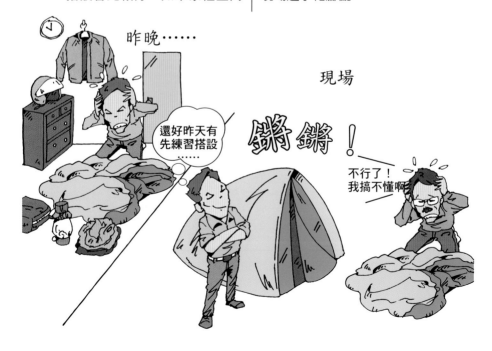

07 想知道只要有帶就覺得非常方便的物品！

推薦攜帶方便
且有兩種以上用途的物品

雖然享受不方便的感覺也是露營的樂趣之一，但另一方面若是太過於不便的話也會感到很無聊，話說回來，騎摩托車前往露營時所能裝載的行李數量其實非常有限，所以請盡量慎選要帶的行李。下面就推薦幾樣方便好用的東西。

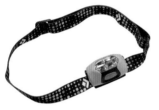

頭燈
輕便又易於攜帶，且戴在頭上時還可以空出雙手進行烹調與各種物品架設、上廁所、夜釣等，在任何場面都能派得上用場

塑膠袋
除了當作垃圾袋外，也有可以包在身上增加防風性與防寒性，或是將髒物裝入袋回去等用途

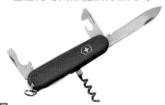

萬用刀
正式名稱為瑞士刀，當中最重要的是它的開罐器、開瓶器與軟木塞開瓶器，忘記帶的話有時會欲哭無淚

錫箔紙
除了將食材包起來後用火烤、當作蓋子等料理用途上，也可鋪在盤子上或營火下讓事後收拾起來更輕鬆

濕紙巾
除了餐前拿來擦手外，也可以用來擦餐後的餐具，甚至還能拿來擦臉、擦身體，當附近沒有水源時更是出乎意外地好用

廚房紙巾
弄乾多餘水分或去油膩等烹飪用途之外，清掃環境時也不可或缺，事前把芯卷拿掉可以方便攜帶，甚至可以當作起火材料

Q08 我喜歡露營 但是卻很討厭蟲子！

Ⓐ 考慮季節及
有效利用除蟲道具與光亮

說到喜歡蟲子的人……我想應該是不多吧，特別是邀請女孩子前往露營時，也無法避免蟲子這個問題，可是完全沒有蟲子的露營場地是不存在的，因此不在蚊蟲最多的夏季去露營或許是避開蟲子最有效的方法，或是使用常見的除蚊手段，像是蚊香或各式除蟲製品來製造出一個蚊蟲不敢靠近的空間。配合防蚊噴霧的使用會有更好的效果，其他還有利用蟲子的向光性，在離自己帳篷較遠的地方掛上提燈，讓蟲子都聚集過去，若是亮度較亮的提燈，即使是放在稍微遠的地方，也是能確實地照亮四周，若能與頭燈一起使用則效果更佳。不過戶外生活本來就是與蟲子並存。

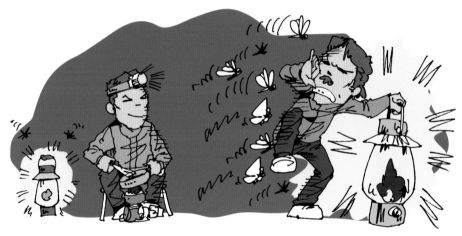

可以選擇簡單的驅蚊產品

除了刺鼻的蚊香外，作為露營用品，更推薦漂亮的除蚊蠟燭，也可以使用防蚊噴霧，但最好還是穿上長褲長袖

Q09
可以將安全帽與手套
直接放在摩托車上嗎？

Ⓐ 為了防止竊盜與露水，
請盡可能地放進帳篷內吧

摩托車露營時，通常會帶1～2人用的簡易型帳篷，所以帳篷內的空間並非那麼寬廣，所以才會想將安全帽與各種騎士用品掛在摩托車上面，只不過這樣可能被露水給弄潮濕，導致隔天穿在身上時感到不舒適。而且近年來也常常聽到露營場地內發生竊盜事件，為了要從這兩種危機的魔掌下保護好自己的騎乘用具，還是希望騎士們將安全帽與各項騎士用品放進帳篷內保管。當然，如果有後行李箱的話，也可以將當中的露營用具全部拿出來，並把安全帽收進去後上鎖的方法也是可行的。都沒有的話至少放在帳篷門口的前庭地上，除了就近保管之外，還可以避免被雨淋濕。

放在前庭內也是不錯的選擇
因帳篷內沒有空間，而將安全帽放在門前時，為了避免被突來的雨弄濕，可在下方墊一個弄濕也沒問題的東西

Q10 因為要去遠方露營所以想減少些行李……

(A) 可試著將行李用宅急便送過去！

食材、烹調用具、帳篷及睡袋……等露營用具還挺多的，這樣子就算是用摩托車搬運也很辛苦，在此可以考慮依照旅行行程先將行李寄送至目的地也不失為一種好方法。總之先向露營場地取得確認，若是管理處同意讓我們寄放行李，直接寄送到當地絕對是最便利的方法，回程時若也能採用此方法的話就更完美了。如果管理處不能寄放行李，可以利用宅急便的代收店或營業所的寄放服務，就可以減少搬運行李的距離了。特別在要前往遠方露營旅行時，就算是以保存隔天體力為由，把這種技巧學起來可是百利而無一害。

已經在露營區了！！

你的行李呢？

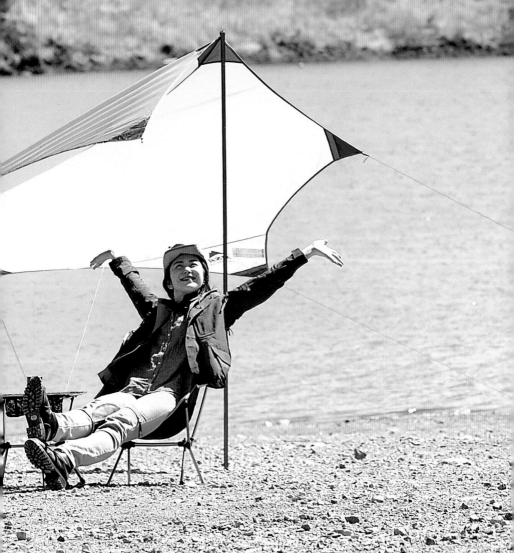

享受露營的方法
露營指南

不用多花一天留宿在外也有

單日來回

DAY CAMP with Motorcycle

騎乘露營現在雖然是個風潮
但還是有些人不願踏出第一步
「沒有時間在外留宿」、「不擅長搭帳篷」
等等猶豫不前的理由五花八門
那麼要不要試試不在露營地過夜的「一日露營」呢
簡單方便，誰都可以享受露營的樂趣

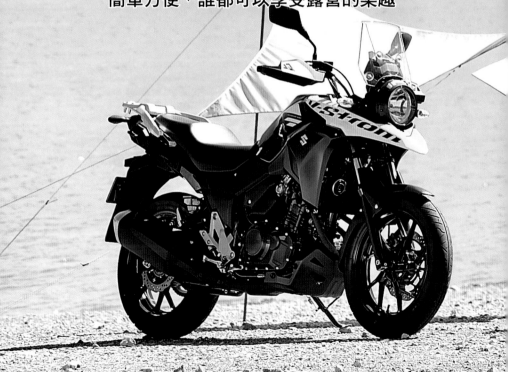

想要露營卻無法成行
徹底分析箇中原因

現在「騎乘露營」正是風潮，因此緊急進行調查
結果發現意外地有許多人沒有嘗試過騎乘露營
因此本誌請專人分析，並且找出解決方案

嗯嗯
原來如此

行李增加

無法找到時間

在現地的
活動

沒有時間可以
在外留宿一晚

道具的
使用方式

未鋪設路段令人恐懼

下雨天令人
感到不安

不知道該怎麼做
事前準備

替左右為難的困境
畫下休止符

本回就對露營「實際上究竟是什麼情況呢？」實施緊急問卷調查，結果發現令人吃驚的消息，回傳問券的受訪者中竟然有九成表示對於騎乘露營有興趣，今年真的是熱潮。但是回答「騎乘露營過」的人只有36％，雖然說每三個人就有一個感覺不少，但是對照起九成的人有興趣這個數字，不覺得好像有點寂寞嗎？

當詢問沒有嘗試騎乘旅遊的原因時，大多是「沒辦法取得連休」、或是「無法順利搭載行李」等等，也就是說，「雖然知道露營的魅力，但難度就是高那麼一點點，令人卻步。」的確，裝備的整理、調查場地、收納的

100

雖然九成的騎士對於騎乘露營都有興趣！但是……

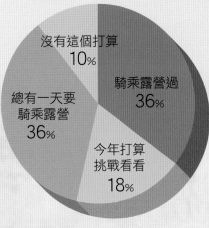

沒有這個打算
10%

總有一天要
騎乘露營
36%

騎乘露營過
36%

今年打算
挑戰看看
18%

對於騎乘露營感到興趣的騎士竟然佔全部的九成，雖然是相當驚人的數字，但需要注意的是實際上體驗過騎乘露營的人只有 36%，每三人中就有一人好像是相當漂亮的比例，但是對照有興趣的人來看，這個數字就感覺變少了吧。因此我們提了接下來的問題

Q.2 沒有試過騎乘露營的理由？

A 時間和道具的問題，讓人感到門檻高了一點

試著詢問原因後，「沒辦法擠出在外留宿一晚的時間」佔 32%、「不想要增加行李」佔 22%、「不知道該準備什麼」佔 15%。其他還有像是「朋友無法配合行程」、「堆放行李感到困難」、「不曉得在當地要幹嘛」等許多原因，對於推廣露營的編輯部來說，還是希望有更多人可以加入

各位受訪者的心聲

- 休假的時候要陪小孩子，沒辦法六、日連續兩天都在外頭
- 沒有適合愛車的馬鞍包，只靠後座行李箱感覺空間不夠，令人猶豫
- 除了露營地之外，不了解其他地方的使用方法
- 道具太多不知道怎麼選擇

過夜的話「道具」選擇會變成障礙？

▼

的確是這樣，調查露營地、收拾行囊、還要陪伴家人，又要完全使用兩天的休假，老實説真的不簡單，對大多數騎士來說，騎乘露營感覺不像是可以實際進行的休閒活動

方式等等，事前的準備確實不少，那麼更進一步詢問「曾經進行過單日來回露營」結果竟然有 23% 的讀者已經在享受單日露營了。簡單來説就是有許多人被「露營＝過夜」的刻板印象所束縛，認為想要露營最低門檻都要使用兩天的假日，但事實上只要換個方式思考就會有不同的結果。

本誌推薦可以打破現狀的策略就是「一日露營」，當天來回的行李也不多，在大自然中做做自己喜歡的事情後就能踏上歸途，藉此大幅降低入門的門檻，充分享受戶外活動的樂趣。這個解決露營令人卻步的原因，滿足各位讀者「露營慾望」的提案，各位覺得如何呢？

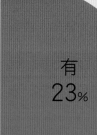

有
23%

沒有
77%

Q.3

有沒有利用摩托車
進行單日來回的露營呢？

A 意外地好少！因為大多數人
覺得「露營＝過夜」

許多騎士都有「露營＝過夜」的固定觀念吧，
在星空下升起篝火，和朋友推杯換盞的確是露
營才有的醍醐味，但是如果沒有過夜的時間，
那麼單日來回的露營也是不錯的阿，還是可以
享受旅遊樂趣

Q.4

怎麼樣享受
露營的快樂時光呢？

詢問騎乘露營過的騎士後發現，其實露營不需
要做什麼特別的事情，「在大自然中生活」就
是露營的意義，要做什麼都是自由。不用想得
太複雜，先踏出第一步如何？

來了！
解決方法
就是這個

受訪者們的回答

A 會做的事情其實非常單純
沒什麼特別的事情

- 靜靜地度過只有一個人的時間
- 賞鳥
- 泡一杯咖啡，釣魚和讀書
- 一個人烤肉、讀書、攝影等等

0次
（沒有試過）
11%

一年一次的程度
29%

22%

一年兩到三次
38%

所以一日來回露營 還不昔吧

不知準備什麼的話就「只帶上必須用品」

不想帶太多行李的話就「輕裝上陣」

沒有時間的話就「當天來回」

Q.5
以什麼樣的頻率進行騎乘露營呢？

Ⓐ 至少一年一次試試看在大自然中度過寧靜的時光如何？

帶出門的旅遊道具、假日的長短當然會影響露營的次數，但是如果想要露營的話，先以一年一次為目標如何？實際上開始露營後，會有「想要那個道具」或是「想要這個裝備」，自己的喜好就能當作指針

從下一頁開始介紹享受露營的時光

正面挑戰
騎乘露營

簡單又滿足
一日露營的推薦方式

當天來回就能
滿足對戶外的慾望

「沒有時間的人也可以利用當天來回來享受露營樂趣」用文字感覺沒有說服力，那麼就在忙碌的生活中實際嘗試看看吧

在工作間抽空出發露營，簡單地親身實踐

	
8:00	在御殿場交流道附近集合
9:00	到山中湖進行騎乘旅遊
10:00	抵達道志森林露營地＋開始紮營
10:00~15:00	盡情遊玩
15:00	開始撤收
15:30	從道志森林出發
17:30	回到編輯部工作

提早集合，一邊享受騎乘旅遊的樂趣一邊抵達露營地，如果是中午以前就能入場的露營地，就不用在意CHECK OUT 的時間盡情享受

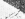

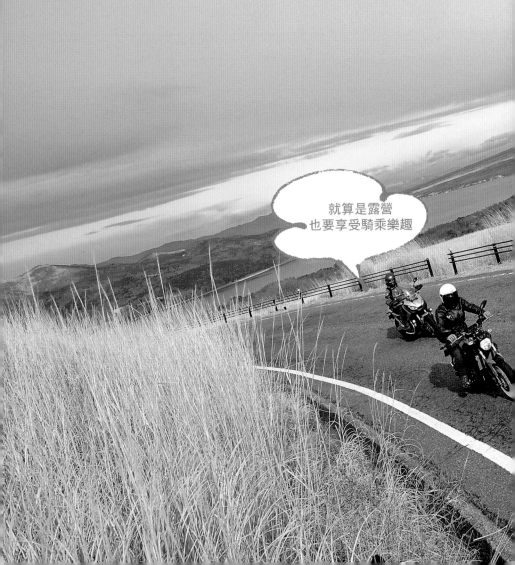

對於忙碌的社會人士來說，很難有機會可以空出一整天跑出去露營。但是，越來越多人難以壓抑住對騎乘露營的渴望也是事實，問題的癥結點也許就是在前頁問券調查中所顯示之一「露營就是要在外面過夜」的刻板印象。

編輯部推薦的就是當天來回的露營，但是坐而言不如起而行。在一分一秒都不想離開工作忙碌時期中擠出時間來露營應該更有說服力才是，但是中島卻有著相當擔心的表情說：「我沒有自信準備露營道具和堆放行李⋯⋯」

喔喔！這就是讀者們都會有的煩惱，也是裹足不前的原因。這時高橋站出來說話了。

就算是露營
也要享受騎乘樂趣

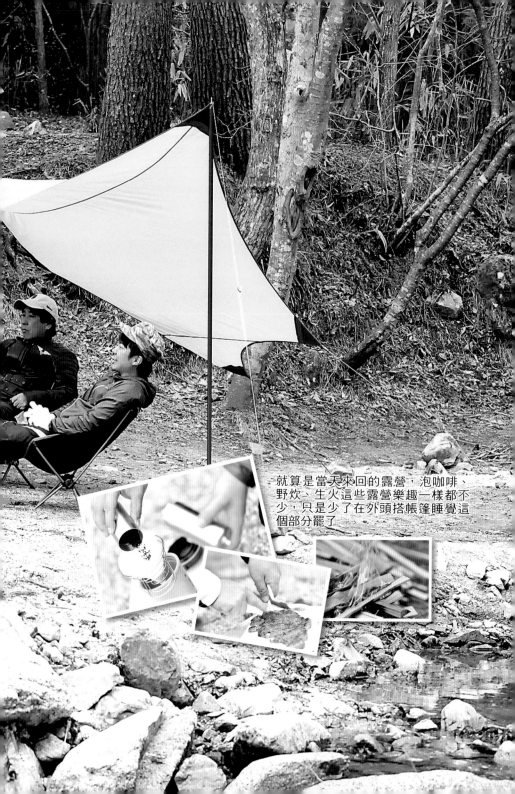

就算是當天來回的露營，泡咖啡、野炊、生火這些露營樂趣一樣都不少，只是少了在外頭搭帳篷睡覺這個部分罷了

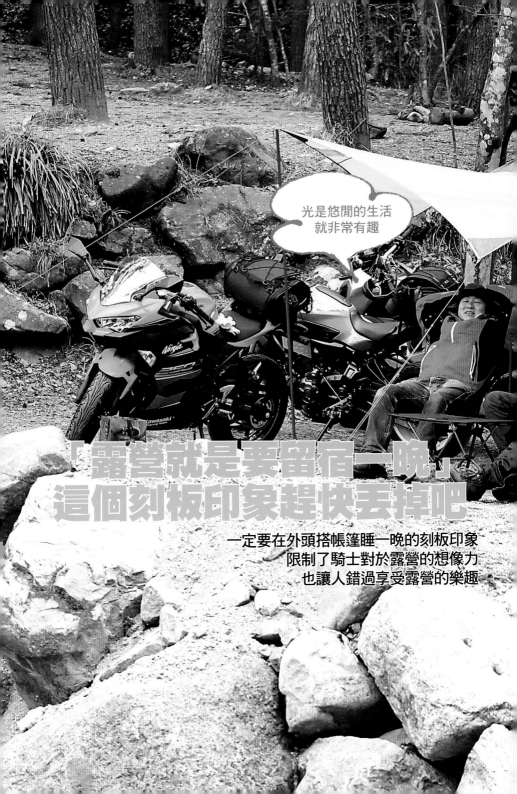

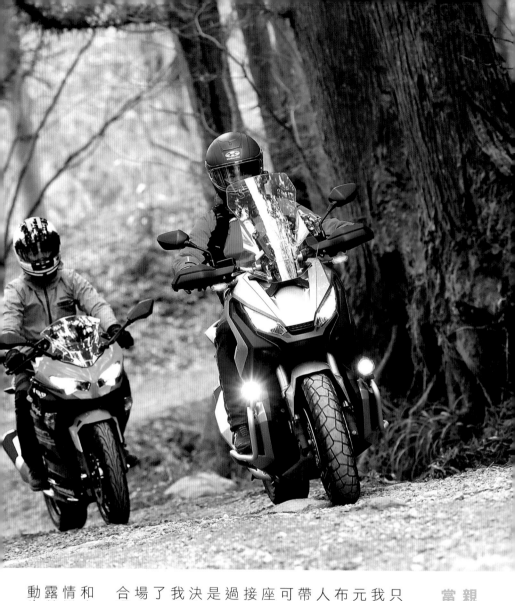

親自體驗
當天來回的露營

其實當天來回的野營只要有張椅子就夠了，但我們畢竟是製作雜誌的單元，還是帶張桌子、防水布營造出露營感吧，三個人一同分擔行李，每個人帶自己的椅子，大小只要可以放進平常在使用的後座包內就沒問題。「那麼接下來就來決定要怎麼度過露營的時光吧，一定要是戶外才能進行的活動，決定好了再來準備道具，我的話就是烤厚厚的肉排了，明天早上八點在御殿場交流道旁的便利商店集合吧。」

「疑？明天？」高橋和中島用著目瞪口呆的表情說。因為是簡單的當日露營，想做就做、馬上行動也是魅力之一。

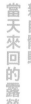

滿滿的
戶外休閒感

露營地就在道志驛站的旁邊，從原本的柏油路，到了接近道志之森時會變成越野路段，周圍也變得相當具有野外情趣，這附近絕對可以點燃當日露營的熱火，該在哪邊設營好呢？

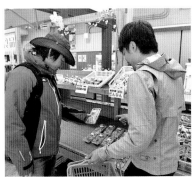

道路旁的商店
是調度食材的地方

因為全部都是男人的露營，所以在食材上就沒有太注重了，在道志驛站內可以方便地購買食物，買了有春天氣息的蜂斗花

因此我們三人就在御殿場交流道附近的便利商店集合。因為是當天來回的露營，所以三個人都沒有太多的行李，不會因為行李而損及行駛的樂趣，這也是當天來回露營的優點，這樣一來也能充分享受駕馭樂趣。

穿過富士山旁邊的三國峽後馬上就是道志路，但是先不要馬上去露營地，首先繞去騎士的聖地「道志驛站」，這裡除了是騎士的聖地之外，也是露營客的重要據點。可以物色當地的名產帶進露營地是標準的露營方式，今天買的是有著春天氣息的蜂斗菜。

從道志驛站重新出發後，沒多久就進入了未鋪

設路段，抵達道志之森，這個時節管理棟並沒有人，隨意在喜歡的地方設營，然後付給正在巡邏的管理員就好。因為可以隨心所欲選擇，所以就設置在河川旁邊。

接下來可能就是中島最擔心的工程，不過桌子和椅子馬上就組合完畢，接下來只剩防水布，有三個人的話一下就完成了。

「疑？這樣就結束了？」

中島終於開始露出笑容，因為沒有帳篷的關係，當天來回的露營一下子就解決事前準備了。

一邊喝著無上幸福的一杯，一邊在準備好的生火台上生火，一邊眺望著營火，三個人都開始發呆怠惰起來，結果中島說「我平常一跨上摩托車就是一直騎，像這種下車悠閒一下的日子也不錯。」

只有當天來回的裝備
到達後馬上開始享樂

用無酒精啤酒乾杯「一定要在外頭搭帳篷睡一晚」的刻板印象限制了騎士對於露營的想像力也讓人錯過享受露營的樂趣

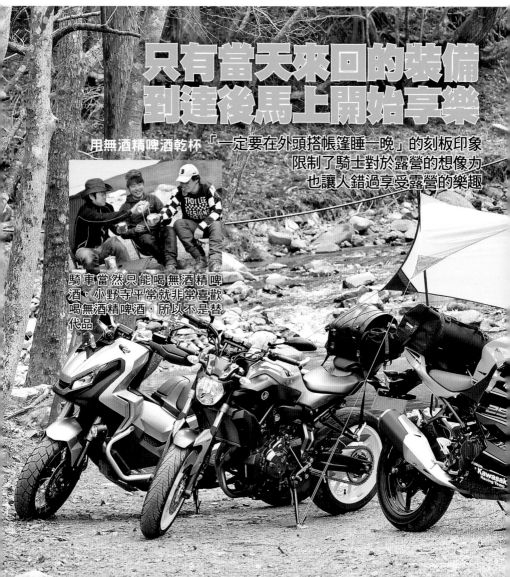

騎車當然只能喝無酒精啤酒，小野寺平常就非常喜歡喝無酒精啤酒，所以不是替代品

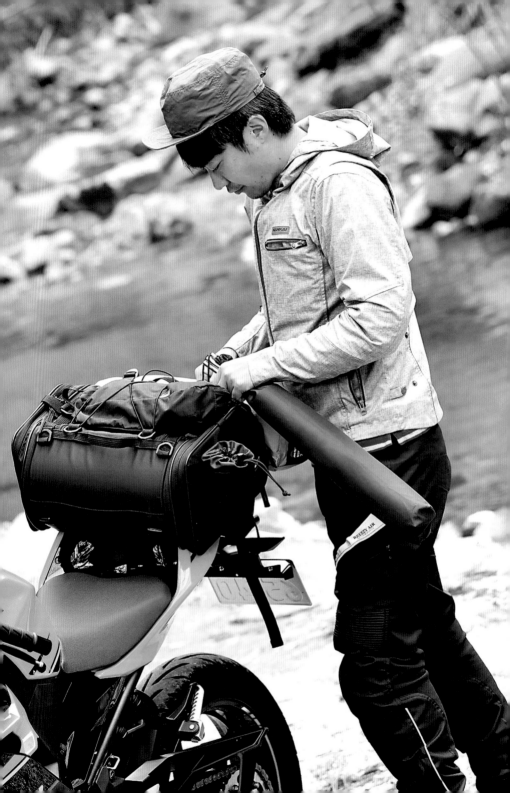

行李不多的關係堆放時很輕鬆

因為不需要過夜的關係，沒有帳篷、睡袋、地墊等裝備，可以減少行李量，再加上這次有三個人，大型的遮雨布就交給配有大型後座包的高橋，然後各自自己打包最小限度的行李，共通的大型行李只有椅子，這個要嘛塞進後座包，要嘛放進背包，總是有辦法處理，沒有太複雜的知識就是當日來回露營的優點。

小野寺的狀況

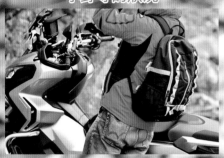

因為是座墊下的收納空間小、後座又無法裝設後座包的 X-ADV，小野寺選擇將所有露營用品塞進背包裡

||||||||||||||||| 行李 |||||||||||||||||

平底鍋、小型平底鍋、生火台、單人爐台、椅子

中島的狀況

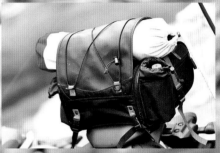

中島騎的是後座比較小的 MT-07，所以選擇小型的後座包，主要道具是吊床，所以簡單地就堆放完畢了

||||||||||||||||| 行李 |||||||||||||||||

食材＆調味料、桌子、吊床、椅子

高橋的狀況

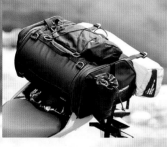

行李比較多的高橋選擇 32 公升的後座包，將椅子放在上方，遮雨布放在側面，包包內的空間還相當充裕

||||||||||||||||| 行李 |||||||||||||||||

食材、遮雨布、煙燻組、咖啡、椅子

當天來回露營的優點 2
因為不需要搭帳篷可迅速打造露營空間

當天來回露營的設營方式非常簡單，不過為了遮陽和營造露營氣氛，還是搭一個遮雨棚會好一點。選擇的遮雨棚也是小型的款式，適合摩托車露營使用，一個人搭建簡單，三個人一起更迅速，接下來只要放好椅子和桌子就結束了。然後就是生火台、咖啡、吊床等各自準備自己的東西，如果是有樹蔭的地方不用準備天幕也沒關係。

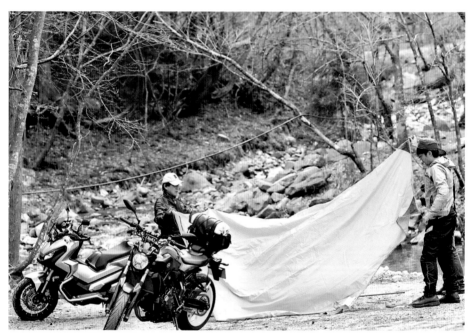

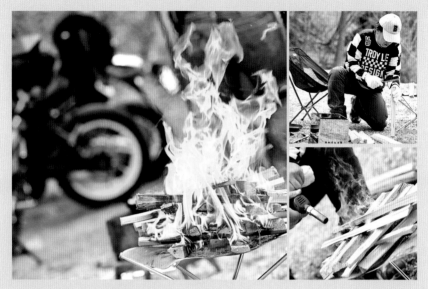

利用木材豪爽地生火

木材和碳都是現地購買，不想要帶回家的關係，可以豪爽地使用。木材是易於燃燒的杉木，利用小刀削細後放入生火台內，沒有使用火種慢慢升火，直接用噴槍點火

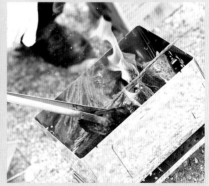

使用天然的火種生起炭火

這次的露營時間不多，所以直接使用兩台生火台，這邊準備的是烤肉用炭火

115

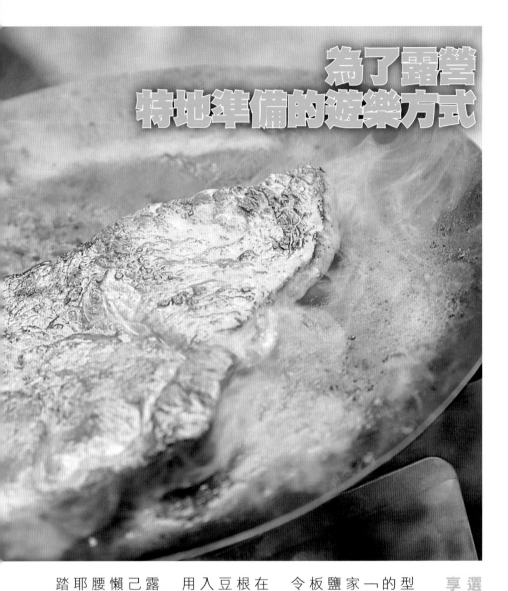

為了露營特地準備的遊樂方式

選擇自己喜歡的活動
享受露營時光

小野準備了一個小型生火台打算烤一片厚厚的肉排，準備了秘密武器「平底鍋盤」，是平常在家就用習慣的道具，把用鹽巴胡椒醃過的肉放到鐵板上，吱吱作響的油脂聲令人不禁想要拍手喝采。

高橋開始磨咖啡豆。

在平常繁忙的上班生活中根本沒這種閒情逸致磨豆，所以只要在一大早進入露營地的話就能好好利用時間享受磨豆時光。

中島則是從公司的露營裝備中借了吊床，自己將吊床掛在樹幹間後就懶在上面。中島一邊伸懶腰說：「這個真的會上癮耶～」看來中島已經一腳踏入露營魅力中了。

116

露營果然還是
一定要烤肉

------- **準備的東西** -------

生火台、平底鍋、肉、炭（當地購買）

到了 40 歲以後在平常生活會盡量在食物
上節制一點，但是偶爾的露營就應該甩開
這些規定。小野寺選擇的享樂方式是「豪
爽地吃厚肉排」，所以帶了自己平常在家
使用的平底鍋盤，但是大膽提出要去採買
肉片的高橋卻意外地帶回脂肪較少的健康
部位。

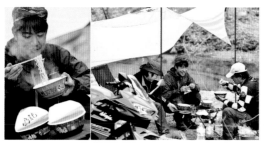

要準備一堆東西很麻煩
買泡麵也是不錯的方法

為了食物準備一堆道具可人會讓人覺得麻煩，那
麼在買泡麵也是不錯的選擇，把水煮滾後在戶外
吃泡麵可是別有一番風味喔

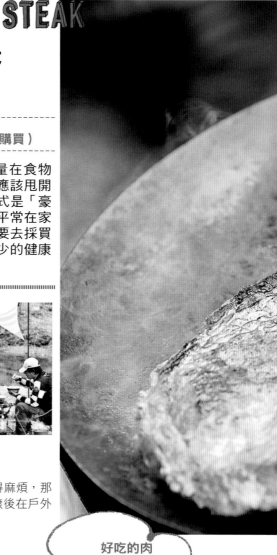

在單人露營或是家中相當活躍的平底鍋盤
烤的肉最美味了，熱傳導效率佳、可以烤
出美味的肉

好吃的肉
真讓人感到幸福

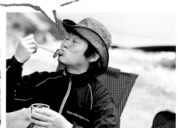

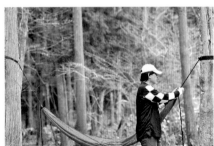

這個吊床的架設方式非常簡單，收納後體積小，價格也相當合理

HAMMOCK

活用
林間營地的
吊床

------------- 準備的東西 -------------

吊床

　　中島準備了吊床來露營，在露營時準備吊床感覺好像很麻煩，但這次帶的是 EXPED 的產品，架設非常簡單，只需要將吊繩掛在樹上就好了，尼龍材質最大可以承重150kg，身材高大的成人也能安心使用，享受幸福時光。

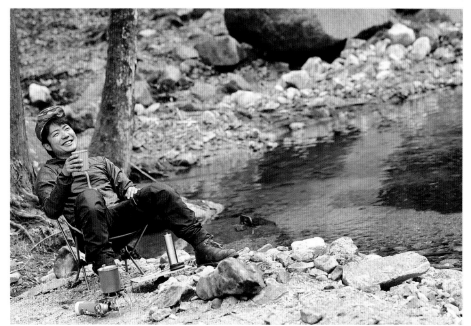

COFFEE

慢慢地磨豆
悠閒地度過
咖啡時光

準備的東西

咖啡豆、手搖磨豆機、咖啡漏
斗、杯子、單口火爐、鍋具

在公司也一直喝罐裝咖啡的高橋打算在露營地享受手沖咖啡，雖然許多人覺得這在家裡做就好了，但是早上的時間不多，應該沒有閒情逸致享受手沖的樂趣，所以高橋選擇在露營時慢慢地從磨豆開始，這種感覺像是浪費時間的活動，其實相當有趣，但是高橋只泡了自己的咖啡，這點要記下來。

在單口火爐上煮熱水，將磨好的咖啡粉放進滴漏裡，讓咖啡粉吸水沾濕，然後再慢慢地倒入熱水，花時間泡出的咖啡特別美味

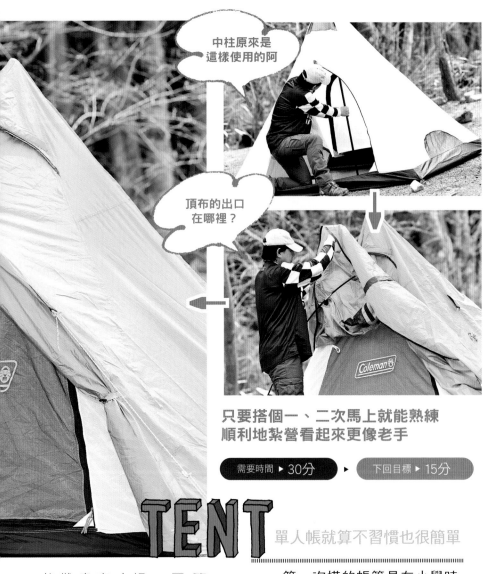

中柱原來是這樣使用的阿

頂布的出口在哪裡？

只要搭個一、二次馬上就能熟練
順利地紮營看起來更像老手

需要時間 ▶ 30分　　▶　　下回目標 ▶ 15分

TENT

單人帳就算不習慣也很簡單

第一次搭的帳篷是在小學時的朋友家，在庭院架起大大的毛帳篷，一共花了三個小時，總之讓我留下了相當深刻的印象，現在的帳篷周圍好像不用挖溝了，輕巧又簡單，就連不習慣的我來架三十分鐘就能大致有個形狀，只要可以正確地判斷頂布的方向就能大幅縮短時間。

第一次購買的產品

最好要事前練習

如果是第一次購買的帳篷，在正式露營的當天才拆開封膜設營其實沒那麼簡單，雖然說看著說明書按部就班來也不會太困難，可是到了露營地就可能會為了想早一點完工而

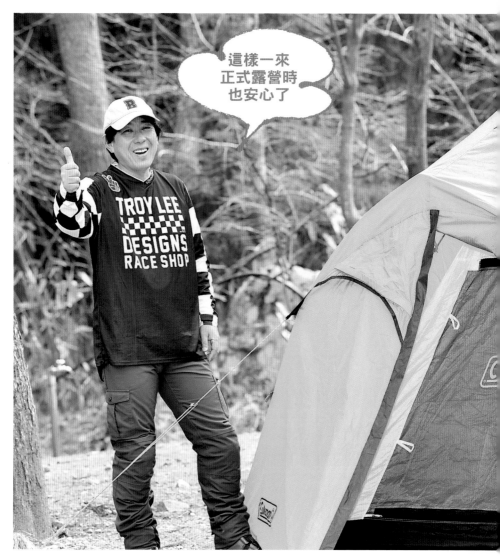

這樣一來
正式露營時
也安心了

慌慌張張，沒辦法順利搭營的姿態被旁人看到後又會更加驚慌。

購買帳篷後可以先試搭看看，就算是露營老手也一樣，有過一次經驗後第二次就沒那麼困難了，但是該在哪裡測試才是個問題，就算家裡有空間搭帳篷，但如果是要打釘子的款式就沒辦法了，還要跑到附近的公園又令人覺得麻煩。

這時當天來回露營就相當值得推薦了，畢竟在露營地搭帳篷、架遮雨篷本來就是件在正常不過的事情，再加上如果一起去露營的朋友中有露營老手的話還可以討教紮營的重點，應該能夠更加輕鬆地嘗試，當天來回露營可以當作正式露營的綵排，請一定要活用看看。

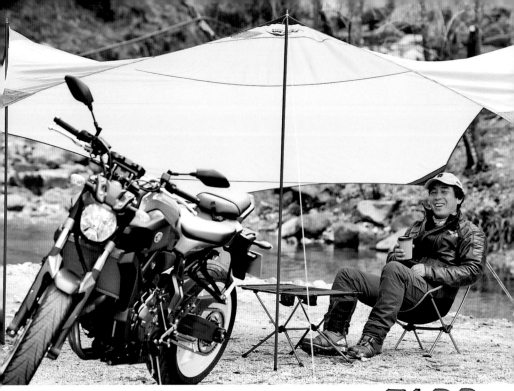

TARP

簡單
製造出
休憩空間

------ 準備的東西 ------
天幕

駕輕就熟地撤收
需要多花時間練習

輕巧地撤收甚至比紮營更難,對於初學者來說還是要事先練習比較好,正確地收納也能讓推放行李到摩托車上時更加輕鬆,也會讓下一次更願意使用

利用繩子的張力自行站立的天幕,雖然原理不難理解,但是要在不平整的地方設置老實說也是相當棘手,選好大致上的位置後開始打釘時卻發現有些地面的狀況不佳,需要全部換地方的窘境,但是只要沒有這個問題,就可以簡單地搭起柱子。

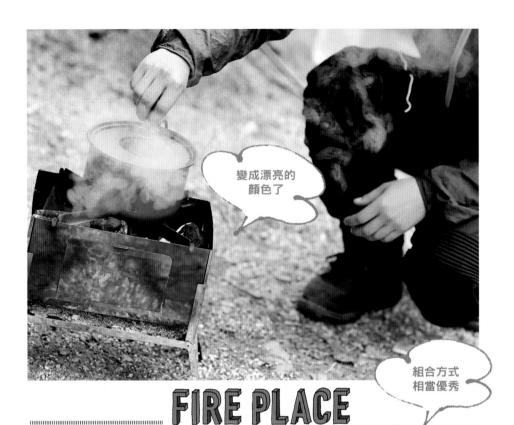

FIRE PLACE

增添
露營樂趣的
火焰

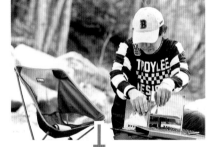

------------- 準備的東西 -------------
焚火台

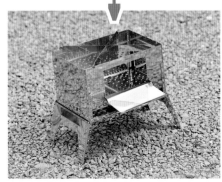

　　火會讓人感到安心，如果只是要煮煮熱水的話，爐子就夠用了，但是這種的生火台有著另一種魅力，所以也是值得準備的一個道具。本次使用的是不鏽鋼製的組合式產品，火力則使用木炭，除了煮熱水也可以拿來料理，使用範圍廣，只是需要記得每個零件的位置和方向，稍微陷入一點苦戰。

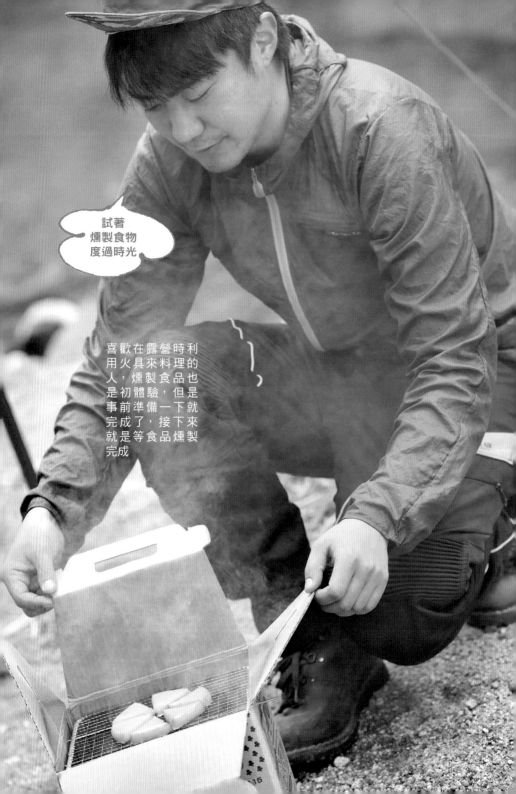

試著
燻製食物
度過時光

喜歡在露營時利用火具來料理的人，燻製食品也是初體驗，但是事前準備一下就完成了，接下來就是等食品燻製完成

稍微花點功夫
就能品嘗美味的煙燻食物

就變成露營達人一樣簡單享受食物美味的「煙燻料理」
只須選擇想要燻製的食材和增加香味的木塊
花點時間專心燻製食品也是露營的樂趣之一

煙燻香房的重點

1 組合式產品
可以簡單地開始

2 可以隨意選擇
想要煙燻的食物

3 煙燻的期間
可以做其他事情

4 不是直火的關係
收拾也很簡單

SOTO／煙燻香房

利用紙箱所組合成的小型煙燻爐，只要這個就可以簡單地使用製作煙燻料理，紙箱側面有記載使用方法，第一次使用也安心，另外還有附七種不同的煙燻木屑

準備不同種類的食材 讓煙燻時光更充實

稍微花一點手續就能讓食材變身的「煙燻料理」，放入櫻花或是核桃木等煙燻片後點火，花點時間等待讓食物沾上香味。

這次準備的燻製機是輕巧的「SOTO／燻製香房」，只要打開來，購入煙燻片的話就可以重複使用，放進後座包也不會佔太多空間。

那麼馬上開始組合燻製機，在煙燻木塊上點火，然後在網上放置想要吃的食物（這次是起司），蓋起來之後就好了，就是這麼簡單，接下來就是偶爾檢查一下，靜待一小時半左右。燻好的起司有著扎實的煙燻香味，整個味道有如重生一般地美味。

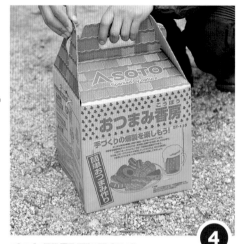

牢牢關緊屋頂部分
開始煙燻囉

④

為了讓煙燻盒裡面充滿煙霧，所以要密閉製作出煙燻空間，接下來只需要偶爾確認煙燻木的火有沒有熄滅，大概等一個小時半左右就好

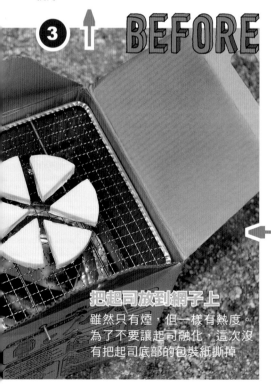

③ ⬆ **BEFORE**

把起司放到網子上

雖然只有煙，但一樣有熱度。為了不要讓起司融化，這次沒有把起司底部的包裝紙撕掉

準備的食物

起司

基本上想到要煙燻什麼的時候一定會出現起司，選擇較厚的產品

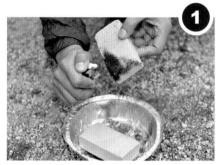

①

在煙燻木上面點火

在附上的煙燻木上點火。由於煙霧比火力更重要，注意不要燒過頭了

②

放進煙燻盒吧

將點火後的煙燻木放入組合好的煙燻盒裡就準備完成了，注意有沒有出煙和網子有沒有固定好

偶爾觀察一下
裡面的狀況

散發出香味後可以打開煙燻盒看看，煙燻後的起司變成非常美味的顏色，如果時間再長一點的話色香還會更濃，可以一邊享受變化的過程

5

花時間功夫才製成更讓人覺得美味

燻製後的起司外層紮實，裡面濃郁，最適合當作下酒菜，下次還可以試看看培根等其他食材，靜待下次的露營旅遊

滿足度 ▶ ★★★★★

AFTER

6

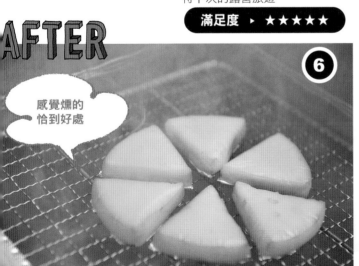

感覺燻的恰到好處

利用便利商店的食材和花點巧思就能打造出絕品料理

第一次做
就上手

簡單
料理手冊

幾乎遍布全國，隨時都在營業
也是騎士最強大的隊友──便利商店
這次就介紹便利商店的食材來製作簡單又好吃的食譜

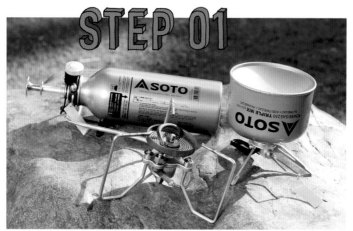

STEP 01

首先先學會
使用火爐

煮飯時需要的火爐，依照燃料的不同，分別有瓦斯、汽油、酒精等
各式各樣的款式，上面的照片是 SOTO 製的火爐 STORM BREAKER
SOD-372，除了瓦斯以外，還可以使用 92 汽油，相當適合摩托車
騎士使用

只要花點小功夫
就能充裕地享受樂趣

「都到便利商店了，不用刻意加工也沒關係吧？」一定有不少人是這種想法。但是要騎車運送便當到露營地其實沒那麼簡單，除了會冷掉之外，也很容易因為搖晃的關係把便當弄得亂七八糟。

仔細想想，騎著摩托車出遊本來就已經是種樂趣，身為騎士，心態應該要更加游刃有餘地體驗各種樂趣，在露營地野炊也是樂趣的一種。便利商店最方便的就是全國各地都有，而且大部分還是24小時營業，深夜突然肚子餓時也是強力的夥伴這點絕對沒錯。利用各種調理道具，讓食物更加美味不正是露營才有的樂趣嗎？

STEP 02

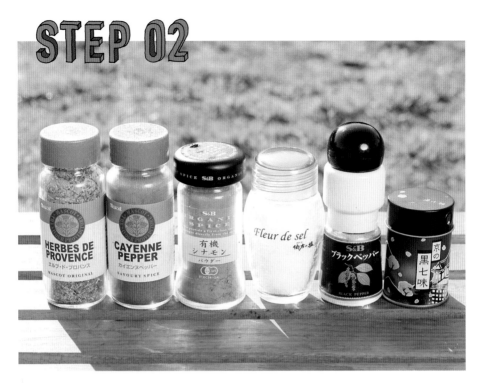

帶一些調味料
會更加便利

利用辛香料可以替料理加分，有一些沒有在便利商店販賣，所以需要事前先準備好。建議的有綜合香草、煙燻紅椒粉、辣椒粉、帶有磨罐的胡椒、咖哩粉、還有一些比較好的鹽

STEP 03

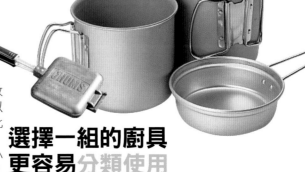

戶外活動用的廚具大多是可以收納在一起，體積也都不大。所以比起單品，直接購買一組的會比較好。烤三明治器也相當便利，除了烤三明治之外還可以當作小型平底鍋用，應用範圍相當廣泛

選擇一組的廚具
更容易分類使用

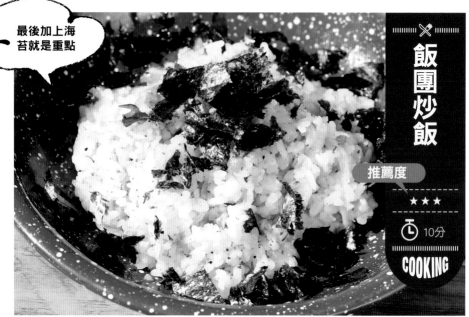

最後加上海
苔就是重點

飯團炒飯

推薦度

★ ★ ★

🕐 10分

COOKING

讓飯糰大變身

便利商店的飯團最大的重點就是海苔和飯是分開的，先將海苔取出、將冷冷的飯團炒成熱熱的炒飯，多虧了最後點綴的海苔，讓整個外觀看起來更加豪華。

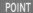POINT

將沙拉想成是「預先切好的蔬菜」，洋蔥沙拉先會先將洋蔥切成薄片，要切丁也變得相當簡單。

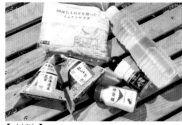

【 材料 】

飯糰、洋蔥沙拉

[調味料] 沙拉油、鹽、胡椒

【 道具 】 平底鍋

|||||||||||||||| **RECIPE** ||||||||||||||||

❶將洋蔥沙拉切細。❷ 在平底鍋上熱油，把①丟入拌炒。❸ 將剝開海苔的飯糰撕碎投入，然後盡量炒散，飯糰的口味選擇鮭魚、柴魚、昆布等味道簡單的比較好。❹ 用鹽巴胡椒調味。❺ 將海苔撕碎後灑在炒飯上。如果覺得再加一到手續無妨的話，可以在②之後加入打散的蛋液，讓味道更加豐富。

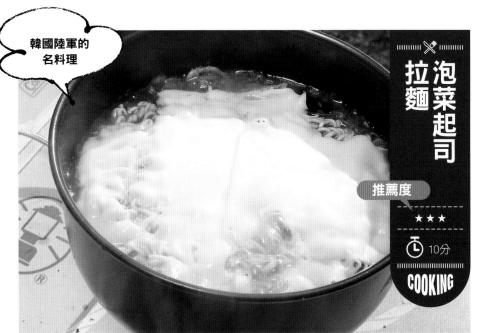

韓國陸軍的
名料理

泡菜起司
拉麵

推薦度

★ ★ ★

🕙 10分

COOKING

雖然是 B 級美食
但卻活力滿點

其實就是加入拉麵的泡菜鍋，也是韓國陸軍常
吃的簡單料理，退伍後他們將這個食物推廣開
來，加入拉麵可以填飽肚子，泡菜可以溫暖身
體，再加上融化的起司，雖然不高級，但卻相
當好吃。

【 材料 】

・泡菜、洋蔥沙拉、豆腐
・味增湯、起司片、泡麵

[調味料] 沙拉油、鹽、胡椒

【 道具 】 煮鍋

>>>>>>>>>>>>>>>>>>>>>>>>>>> **RECIPE** >>>>>>>>>>>>>>>>>>>>>>>>>>>

❶在煮鍋內熱油，加入洋蔥沙拉和
泡菜，也可加入培根或是午餐肉。
❷加水熬煮，之後還要加拉麵的關
係，水可以多一點。❸加入味增湯
的料和味增。❹加入豆腐和泡麵。
❺ 泡麵吸汁後攪散。❻用鹽巴胡
椒調味。 ❼放上切片起司，融化
後就完成了。

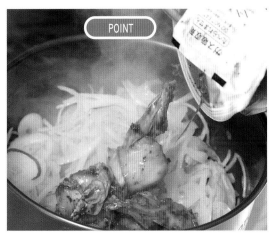

POINT

用沙拉油拌炒洋蔥後加入泡菜，出來的香氣令人肚
子馬上就餓了，這之後再加入水和味增來調味。

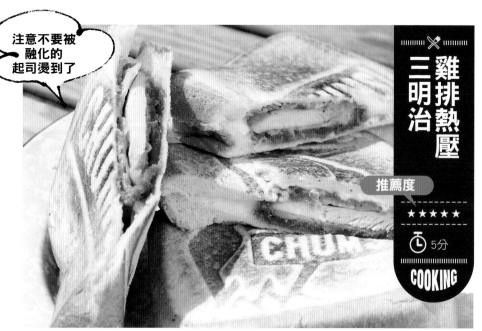

注意不要被融化的起司燙到了

雞排熱壓三明治

推薦度

★ ★ ★ ★ ★

🕐 5分

COOKING

將便利商店的美味炸雞變成三明治

各大便利商店都多少有在販售現成或需要加熱的微波炸雞,只要將其和起司一起夾入麵包內,利用熱壓三明治夾加熱,就可以吃一個熱熱的三明治了。

POINT

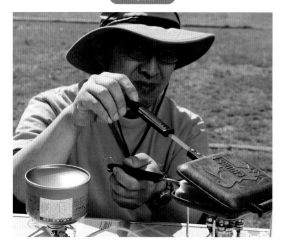

第二次開始正、反面各烤一分鐘左右。在習慣之前可以頻繁地打開來看烤的狀況

【 材料 】

· 吐司、炸雞 (或是類似的東西)

、切片起司

[調味料] 番茄醬

【 道具 】 直火熱壓三明治夾

RECIPE

❶ 按照吐司、起司、炸雞的順序疊起來。 ❷ 上面再蓋一片土司,放入三明治夾裡面。 ❸ 將兩面烤的酥脆,先從小火在轉到中火,還抓不到時間的話可以常常打開來看,先將三明治夾預熱的話效果更快烤好,使用平底鍋來料理也可以。

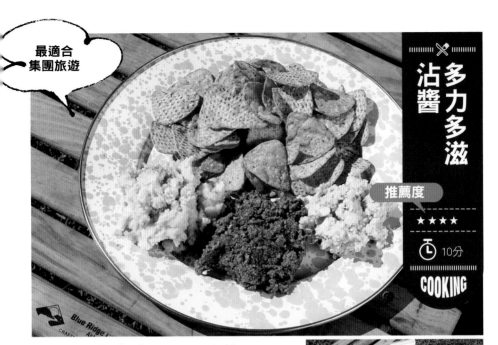

沾醬多力多滋

推薦度

★ ★ ★ ★

🕐 10分

COOKING

和朋友一起享受 PARTY 心情

這個菜單的重點是改變食材原本的形狀，舉例來說，把漢堡排弄碎變回絞肉的狀態。可以想成「漢堡排＝調味過的絞肉塊，而且還已經加熱調理過了。」許多料理都可以弄碎後來應用。

POINT

肉醬口味、明太子口味、起司口味三種，將材料壓碎後調味，便利商店所賣的多力多滋味道都比較濃，調味時記得不要太淡。

【材料】

・漢堡排、馬鈴薯沙拉、明太子起司、多力多滋

[調味料] 胡椒、沾醬、美乃滋

醬油

RECIPE

❶ 將漢堡排弄碎變回絞肉的狀態，利用胡椒和沾醬調味（肉醬口味）。
❷ 將明太子、馬鈴薯沙拉、美乃滋混合，明太子記得要去皮（明太子口味）。❸ 將起司壓扁成為比較硬的奶油狀後加入醬油和美乃滋，使用原味優格也可以（和風起司口味）❹ 用多力多滋沾著吃。

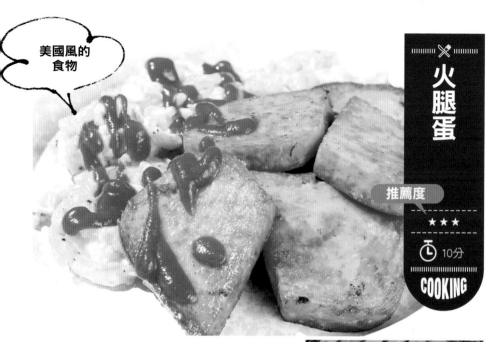

美國風的
食物

沖繩的必備料理

沖繩便利商店也一定會有的午餐肉罐頭,比較
有名的就是美國的 SPAM 和丹麥的 TULIP,火
腿蛋也是沖繩的定食屋一定會有的料理。台灣
的大賣場有在販售。

【 材料 】

·午餐肉、蛋

[調味料] 鹽、胡椒

沙拉油、番茄醬

POINT

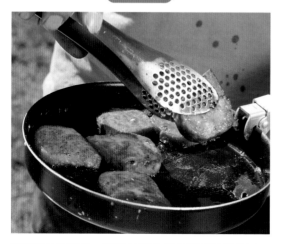

豬肉的油比較多,煎到外側金黃色就可以起鍋了。
很鹹,記得不要吃太多。

################ RECIPE ################

❶ 將蛋打散加入鹽巴、胡椒。❷
用平底鍋熱油、加入①,做出美式
炒蛋,重點在於半生熟的時候就離
開火源。❸ 平底鍋內再加一點沙拉
油,煎切成 5 ～ 8cm 厚的午餐肉,
比起煎,感覺更像是「炸」。❹兩
面金黃色之後就可以起鍋擺在美式
炒蛋旁邊,加上番茄醬,喜歡味道
在濃郁一點的話可以再加一點美乃
滋。

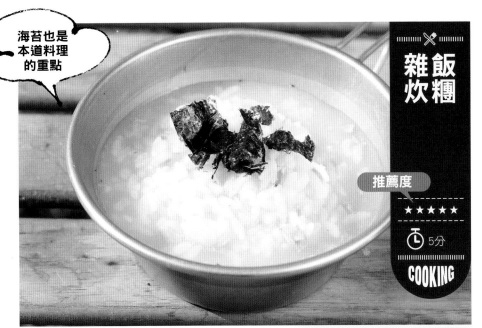

海苔也是本道料理的重點

飯糰
雜炊

推薦度
★ ★ ★ ★ ★

🕐 5分

COOKING

最適合宿醉的早上

騎乘露營常常玩到深夜，有的時候還會不小心喝過頭，隔天早上最適合這個，加一點柚子醋增添一些清爽的味道。

【材料】

· 飯糰

[調味料] 柚子醋醬油

【道具】 煮鍋

|||||||||||||||||||||| RECIPE ||||||||||||||||||||||

❶ 倒入飯糰容量約三倍的水並煮沸。 將飯糰捏碎後丟入，飯團選擇鮭魚、柴魚、昆布等口味簡單的比較好，不適合加入美乃滋的口味 ❸ 將飯糰絞碎煮爛。❹利用柚子醋醬油調味。❺將海苔撕碎後灑在飯上，因為外觀的關係最後再灑，當然一開始就丟進去煮的話也沒什麼關係。

POINT

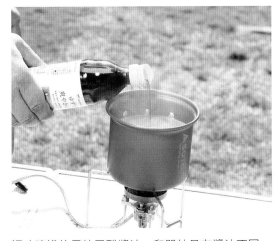

調味建議使用柚子醋醬油，和單純只有醬油不同，可以營造出清爽的感覺。

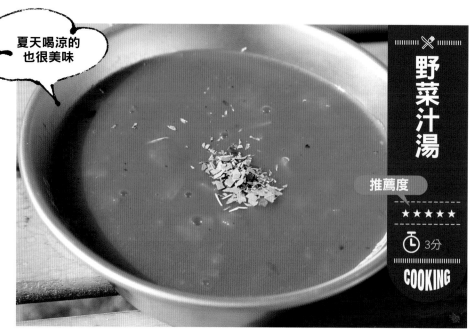

夏天喝涼的也很美味

野菜汁湯

推薦度

★ ★ ★ ★ ★

⏱ 3分

COOKING

回復疲勞、溫暖身體

野菜汁比番茄汁有著更豐富的味道,所以更適合拿來做湯。至於調味方面,這次因為是喝熱的關係,所以使用高湯粉,如果要喝冷的話選擇比較容易融化的調味料會好一點。

【材料】

・野菜汁、洋芋片

[調味料] 高湯粉、鹽巴、胡椒

【道具】 煮鍋

RECIPE

❶ 將野菜汁加到鍋子內煮熱。 ❷加入高湯粉。 ❸加入捏碎的洋芋片後繼續熬煮 ❹用鹽巴和胡椒調味後就好了,如果有綜合香草或是紅椒粉的話會更有風味。

POINT

洋芋片是這道菜的料,就算軟掉了也沒關係,因為已經有調味的關係,最後再進行調味

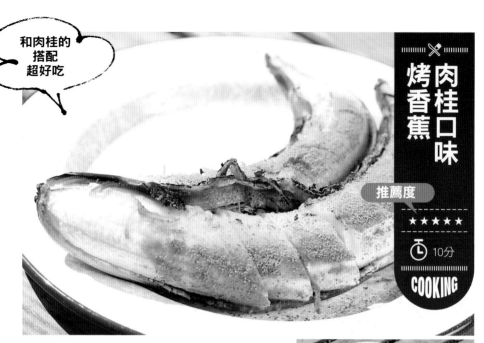

和肉桂的搭配超好吃

烤香蕉 肉桂口味

推薦度

★ ★ ★ ★ ★

🕙 10分

COOKING

把香蕉烤來當作甜點

在新幾內亞等國家會將還是青澀的香蕉烤來吃，留有青澀臭味的香蕉一口氣轉變成烤地瓜般的甜甜食物，非常好吃。這個烤香蕉也是女孩子相當喜歡的甜點之一，請一定要記住。

POINT

【材料】

· 香蕉

[調味料] 肉桂粉或肉桂糖

【道具】 烤網

‖‖‖‖‖‖‖‖‖‖‖‖‖‖‖‖‖‖‖ RECIPE ‖‖‖‖‖‖‖‖‖‖‖‖‖‖‖‖‖

❶ 將香蕉放到網子上後等到香蕉皮被烤黑，放在營火的餘燼旁也可以。 ❷ 皮裂開後開始冒泡就可以了。 ❸趁熱剝皮、灑上大量的肉桂粉或是肉桂糖，剝皮的時候注意不要燙傷了，有夾子之類的東西更容易作業。❹切片後食用。

就算皮完全被烤黑也不要害怕，皮裂開流出汁液後，有散發出甜甜的氣味就可以享用囉

重機超跑操駕技巧的私房秘訣盡在此處

TOP RIDER 大手
流 行 騎 士

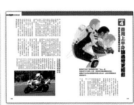

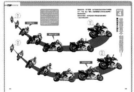

重機操控升級計劃

作者：流行騎士編輯部 / 編
定價：350 元

看別人騎大型重機殺彎帥氣無比，自己騎乘時總覺得哪裡不對勁？跟著流行騎士系列叢書《重機操控升級計畫》從騎姿選擇、轉向操作、磨膝過彎到克服右彎一步步提升操控技巧，享受騎乘的樂趣吧！

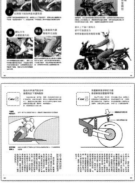

大人的騎乘學堂

作者：流行騎士編輯部 / 編
定價：350 元

摩托車的機械構造與駕馭技巧息息相關，唯有通曉其原理才能發揮性能。本書精心整理 13 項騎乘課題，交叉講解科學原理與應用技巧，讓你一次就開竅。特別附錄街車騎乘道場，上場親身體會才是提升技術的正道！

TOP RIDER 流 行 騎 士 菁華出版社

訂閱辦法：郵政劃撥／銀行電匯

劃撥戶名：菁華出版社　劃撥帳號：11558748
TEL：(02)2703-6108#230 FAX：(02)2701-4807
匯款帳號：(銀行代碼 007) 165-10-065688

大型二輪騎乘旅遊的疑難雜症詳盡解答

TOP RIDER 流行騎士

大手

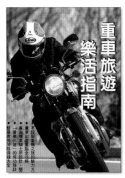

重車旅遊樂活指南

作者：流行騎士編輯部 / 編

定價：380 元

某一天，突然非常想要騎上機車出門。對日常的光景已感到麻痺，想見識一下不一樣的風景。隨性所至，跟著愛車一同駛向遠方吧！親身體驗「不設限」的重機之旅，跟著自己的 GPS 前進；掌握重機出遊重點，一路順暢無窒礙；簡單的飲食運動保健妙招，讓重機人生長長久久。或許哪一天，自己又將隨性所至，騎著愛車，朝著未知的方向前進。

重機旅遊實用技巧

作者：枻出版社 Riders Club Mook 編輯部

定價：350 元

只要有摩托車、駕照以及安全帽的話，任誰都可以享受騎乘的樂趣，不過光只有這些其實就只是多個交通方式可以選擇罷了。只要學會簡單又容易上手的「技巧」，就可以讓旅遊騎乘更加舒適、安全而且樂趣倍增喔！

TOP RIDER 流行騎士 菁華出版社

訂閱辦法　郵政劃撥　銀行電匯

劃撥戶名：菁華出版社　劃撥帳號：11558748

TEL：(02)2703-6108#230 FAX：(02)2701-4807

匯款帳號：(銀行代碼 007) 165-10-065688

流行騎士系列叢書

一次上手的
重機露營手冊

編　　者：流行騎士雜誌編輯部
文字編輯：倪世峰
美術編輯：林守恩
執行編輯：林建勳

發 行 人：王淑媚
社　　長：陳又新
出版發行：菁華出版社
地　　址：台北市 106 延吉街 233 巷 3 號 6 樓
電　　話：(02)2703-6108
發 行 部：黃清泰
訂購電話：(02)2703-6108#230
劃撥帳號：11558748

印　　刷：科樂印刷事業股份有限公司
　　　　　(02)2223-5783
http://www.kolor.com.tw/site/

定　　價：新台幣 350 元
版　　次：2019 年 7 月初版
ISBN：978-986-96078-6-5
Printed in Taiwan

TOP RIDER
流行騎士系列叢書